一碑一帖

趙孟頫臨 集字聖教序

孫寶文 編

上海辭書出版社

趙孟頫臨集字聖教序

　　《集字聖教序》爲唐代長安弘福寺僧人懷仁從唐內府所藏王羲之行書遺墨中集字而成，後摹勒上石，現存西安碑林。此碑爲歷代書家所重，是學習行書的絕佳範本。

　　趙孟頫（一二五四—一三二二），字子昂，號松雪道人、水精宮道人，湖州（今屬浙江）人。元代書畫家。精楷、行書，學李邕而以王羲之、王獻之爲宗，圓轉遒麗，世稱『趙體』。民國時期，上海藝苑珍賞社曾出版《元趙文敏臨聖教序真蹟》一書，據所鈐鑒藏印鑒判斷，原件應爲橫卷。

　　編者謹將此一臨本與上海圖書館藏《集字聖教序》宋拓本對照，供習書者研習。本書編排和釋文以臨本爲基准，拓本逐字對照，或有調整。釋文兩者有不一致處，拓本原文用括號標注。

盖聞二儀有像顯覆載以含生四時無形潛寒暑以化物是以窺天鑑地庸愚

盖聞二儀有像顯覆載

盖聞二儀有像顯覆

含生四時無形潛寒暑以

含生四時無形潛寒暑以

化物是以窺天鑑地庸愚

化物是以窺天鑑地庸愚

皆識其端明陰洞陽賢哲窨窮其數然而天地苞乎陰陽而易識者以其有像也陰

皆識其端明陰洞陽賢哲

窨窮其數然而天地苞乎陰

皆識其端明陰洞陽賢

窨窮其數然而天地苞乎陰

陽而陽識者以其有像也陰

陽而陽識者以其有像也陰

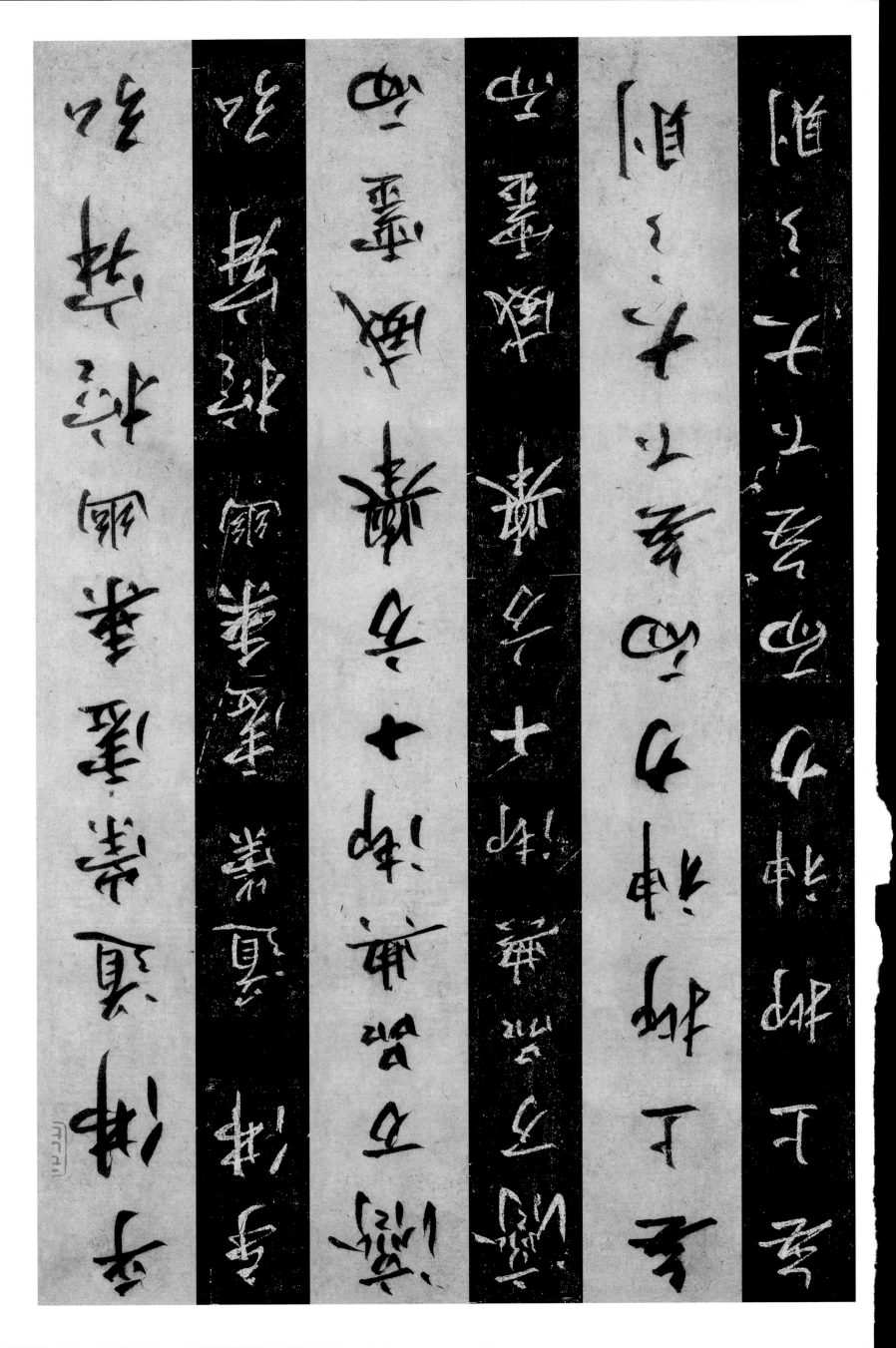

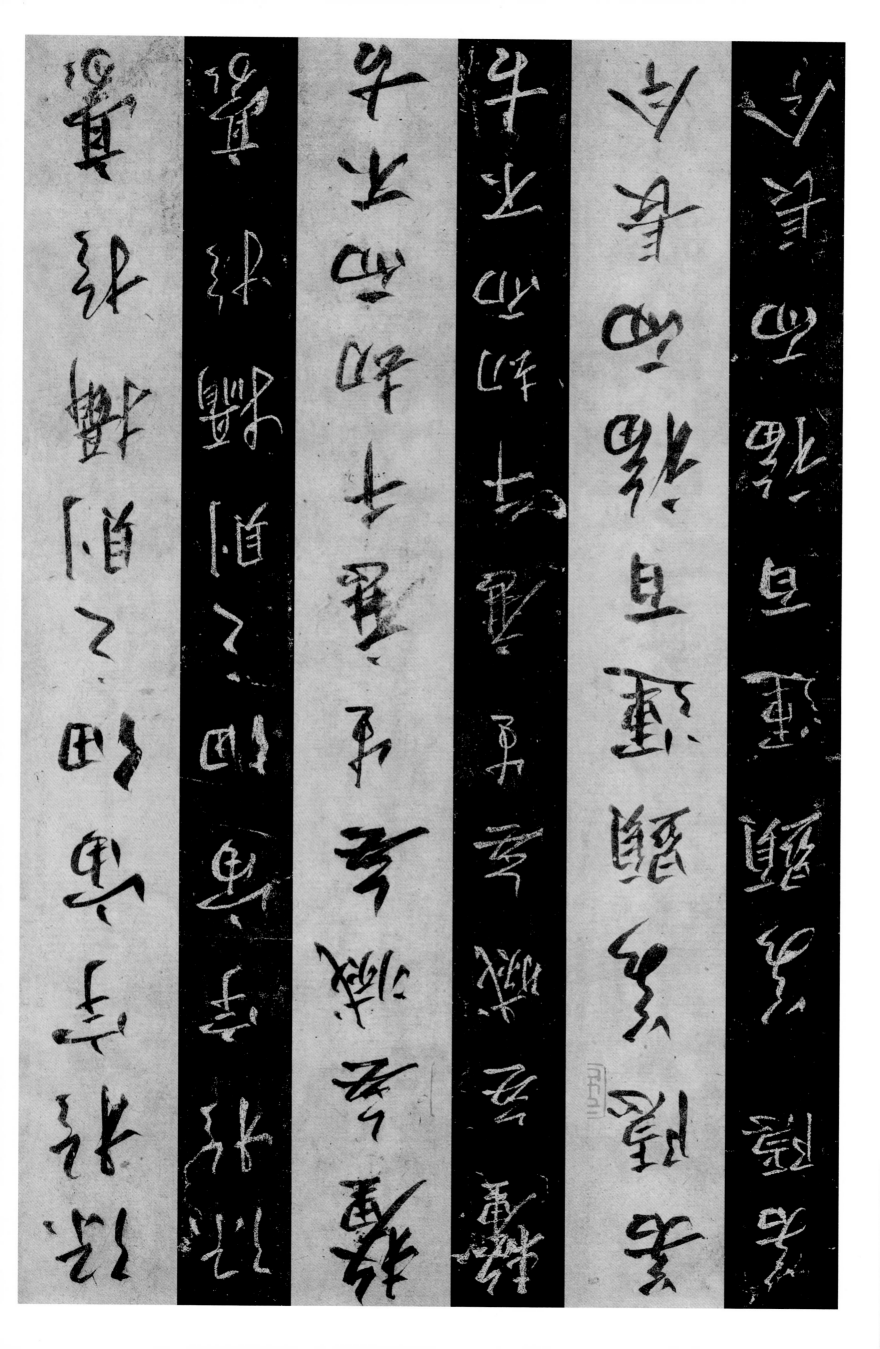

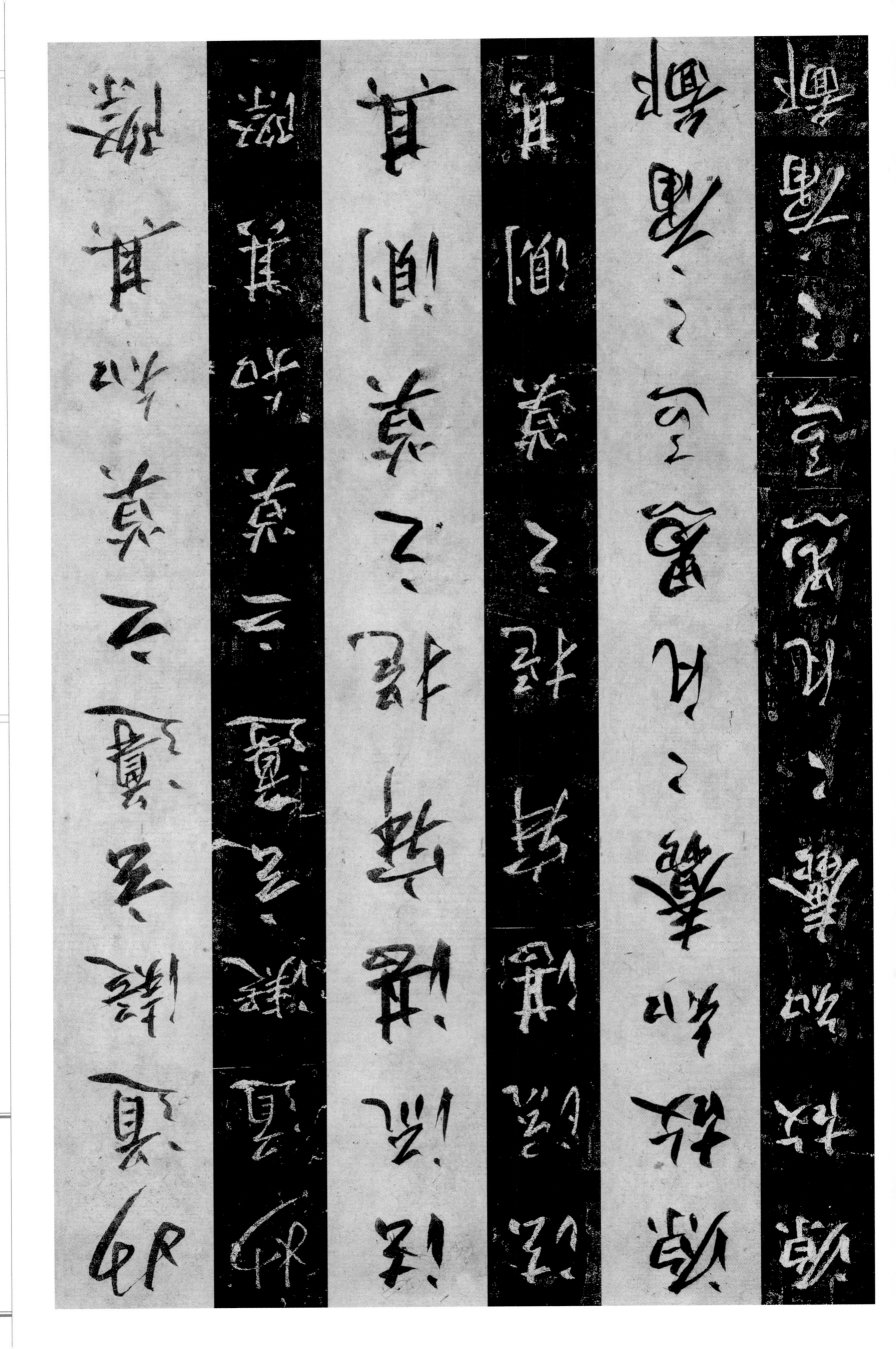

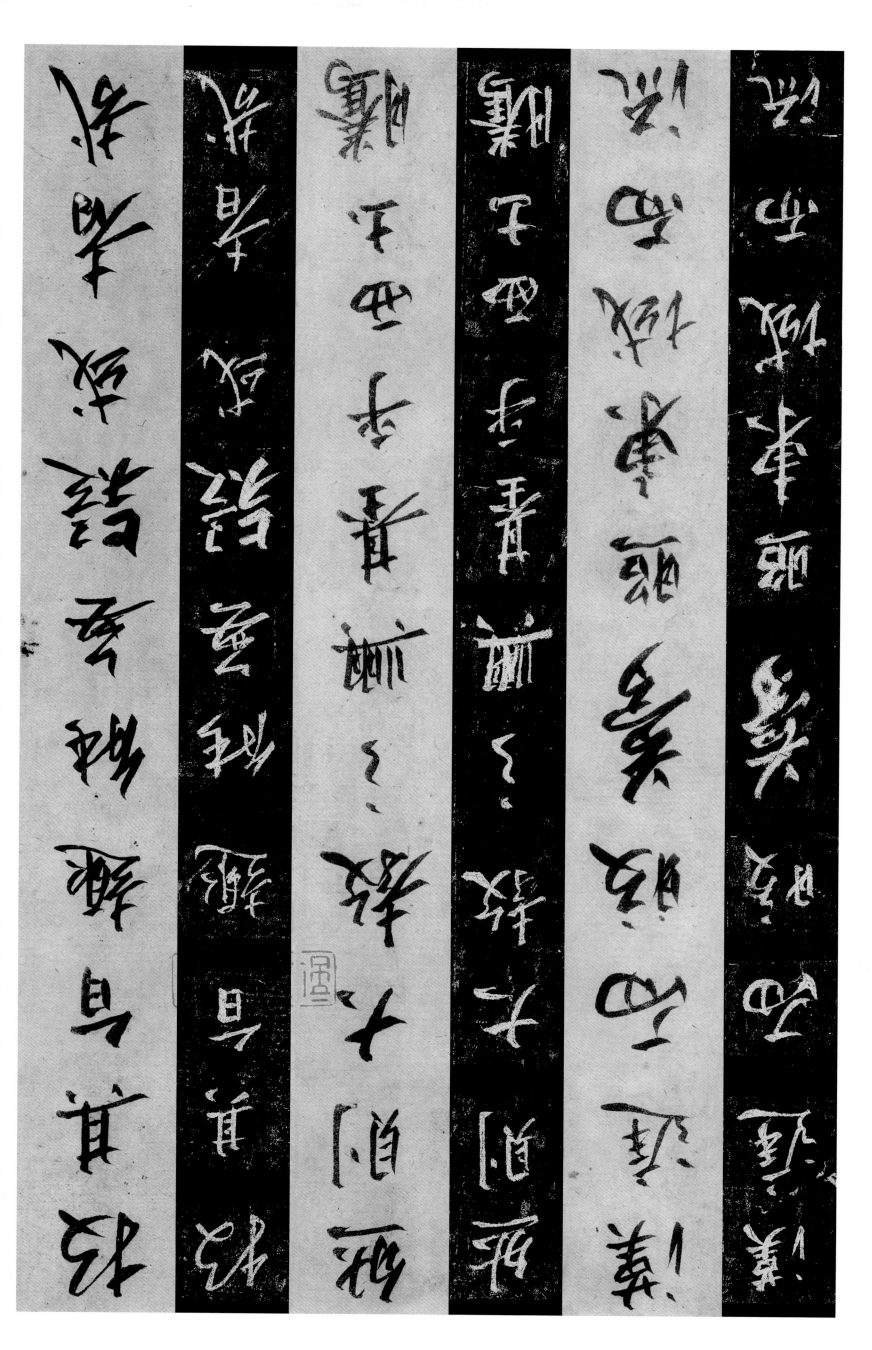

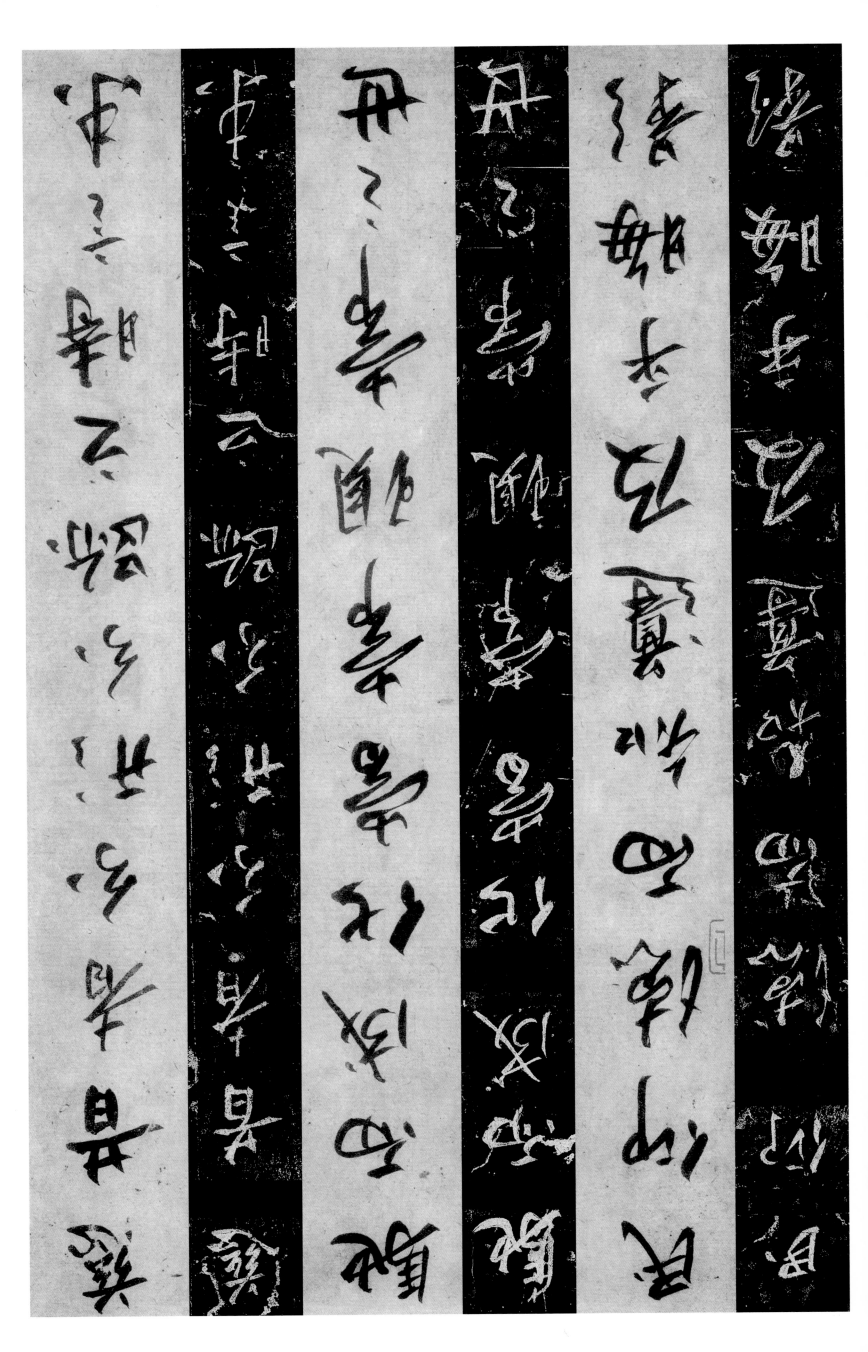

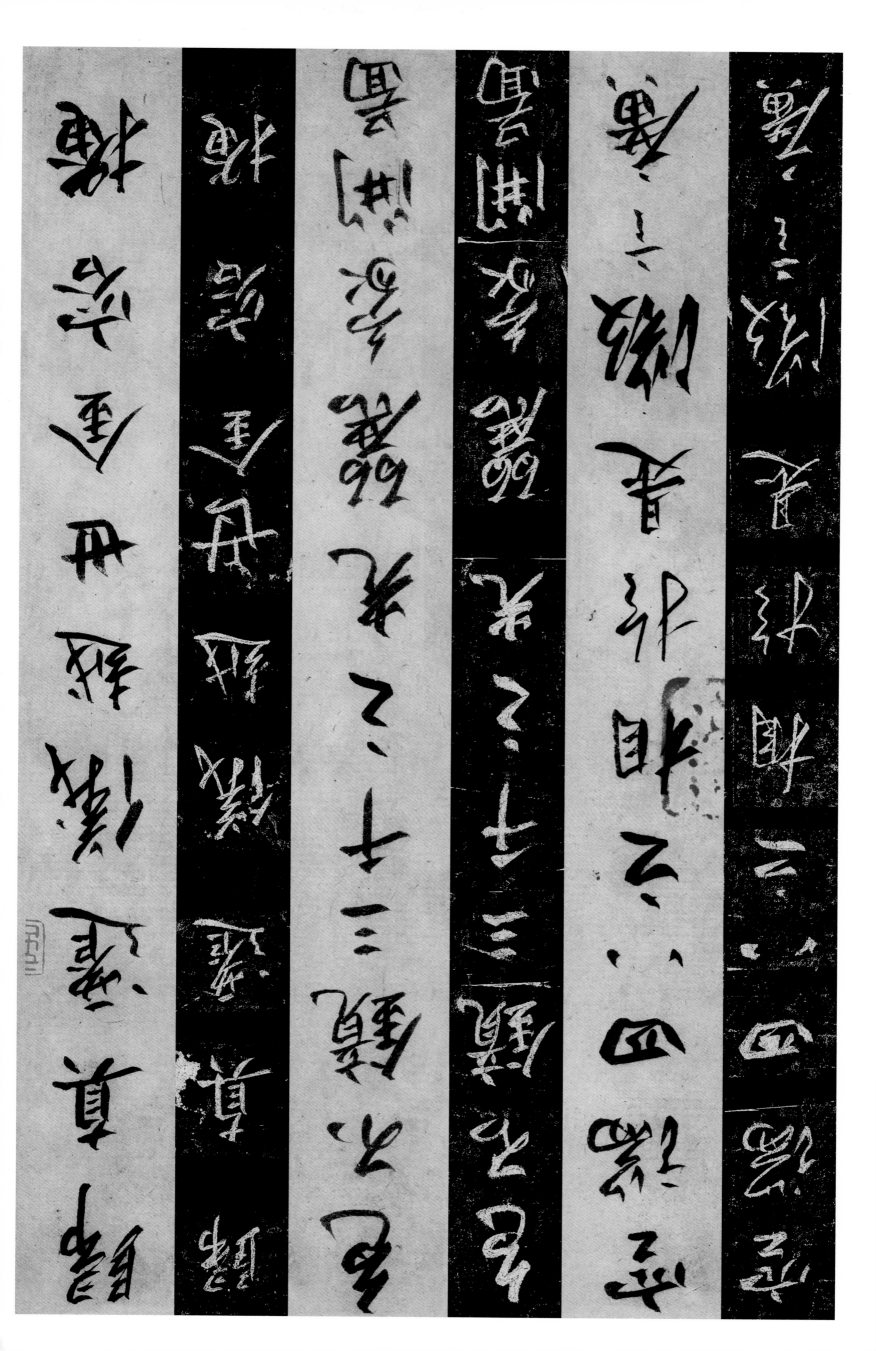

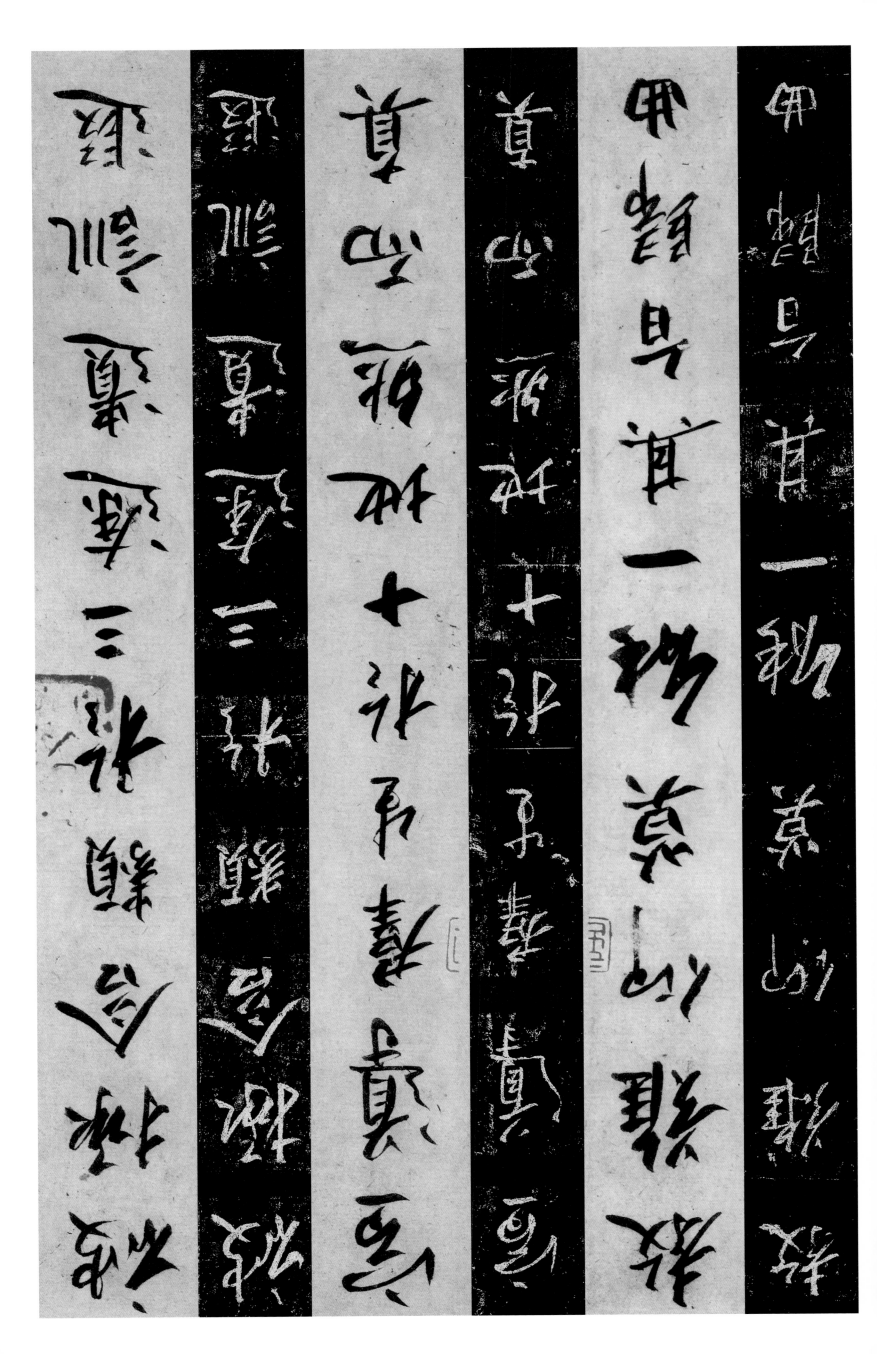

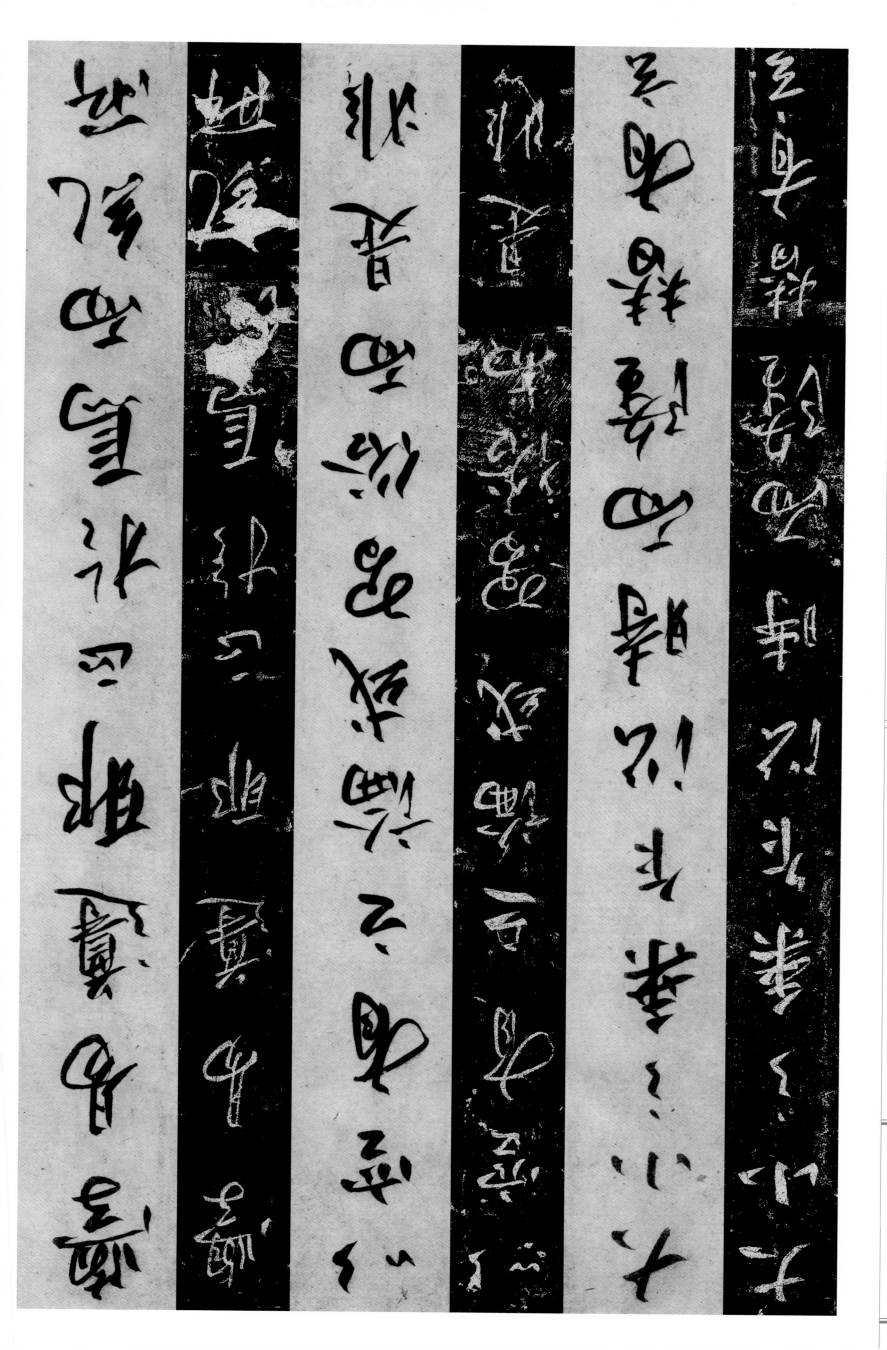

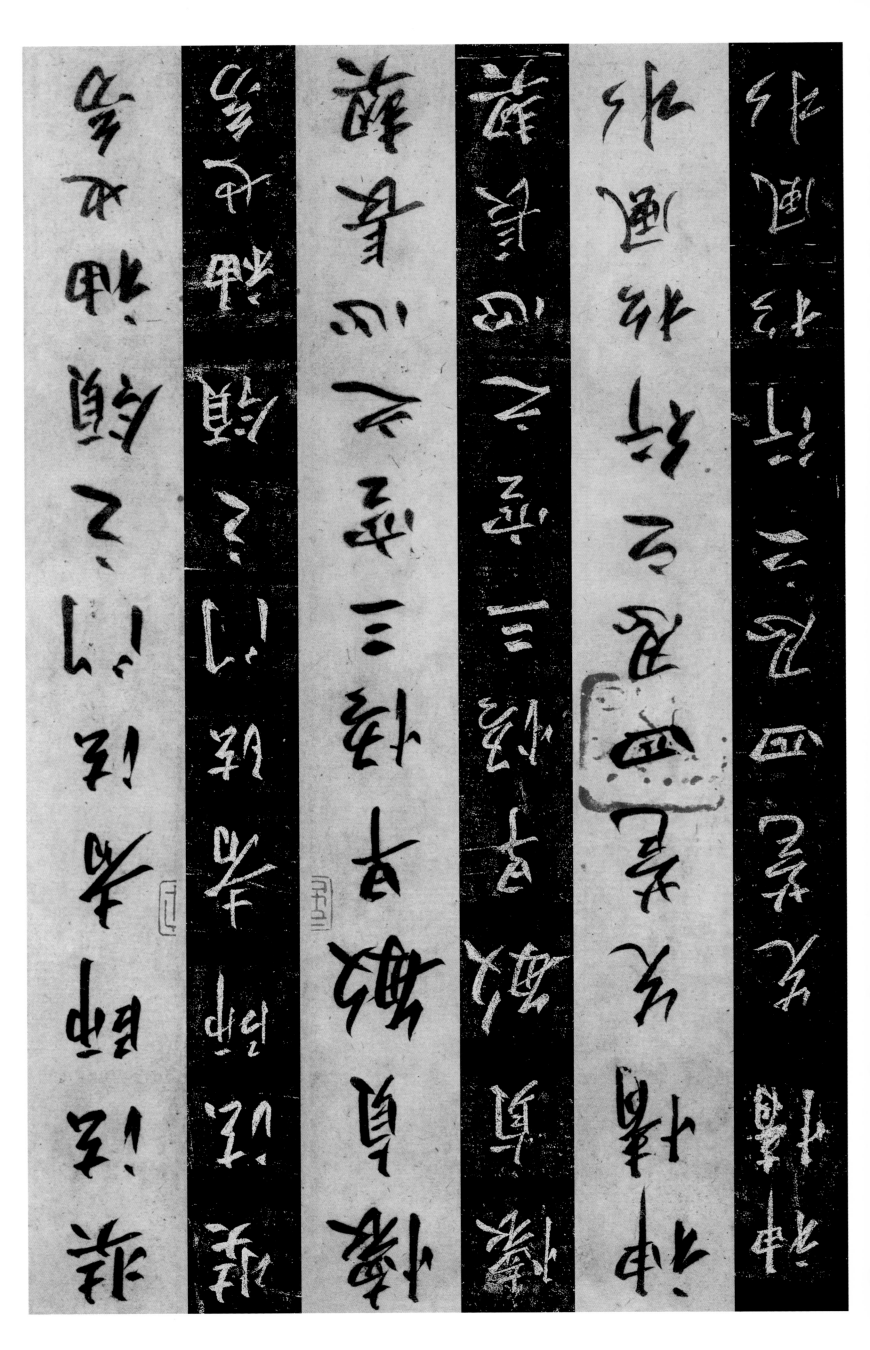

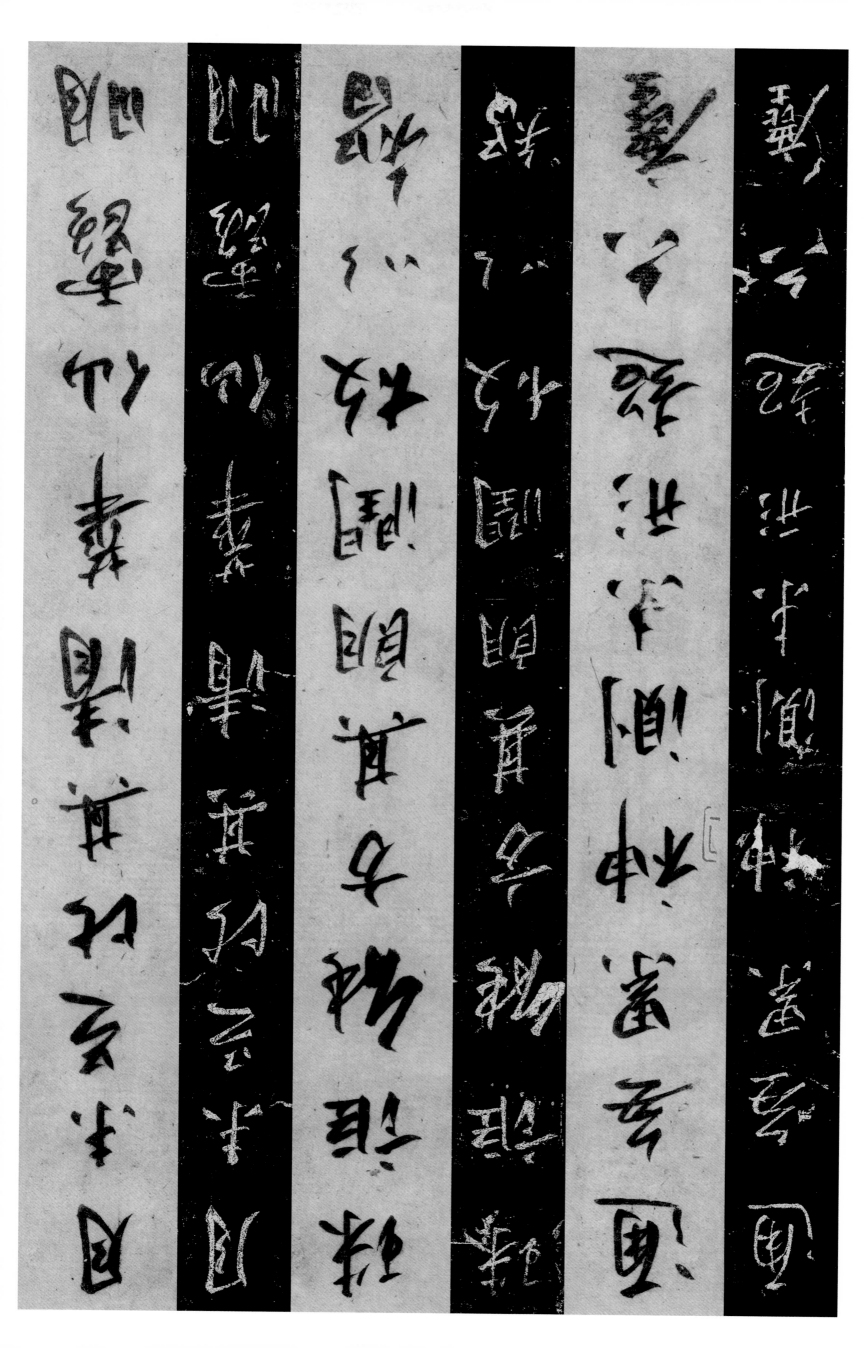

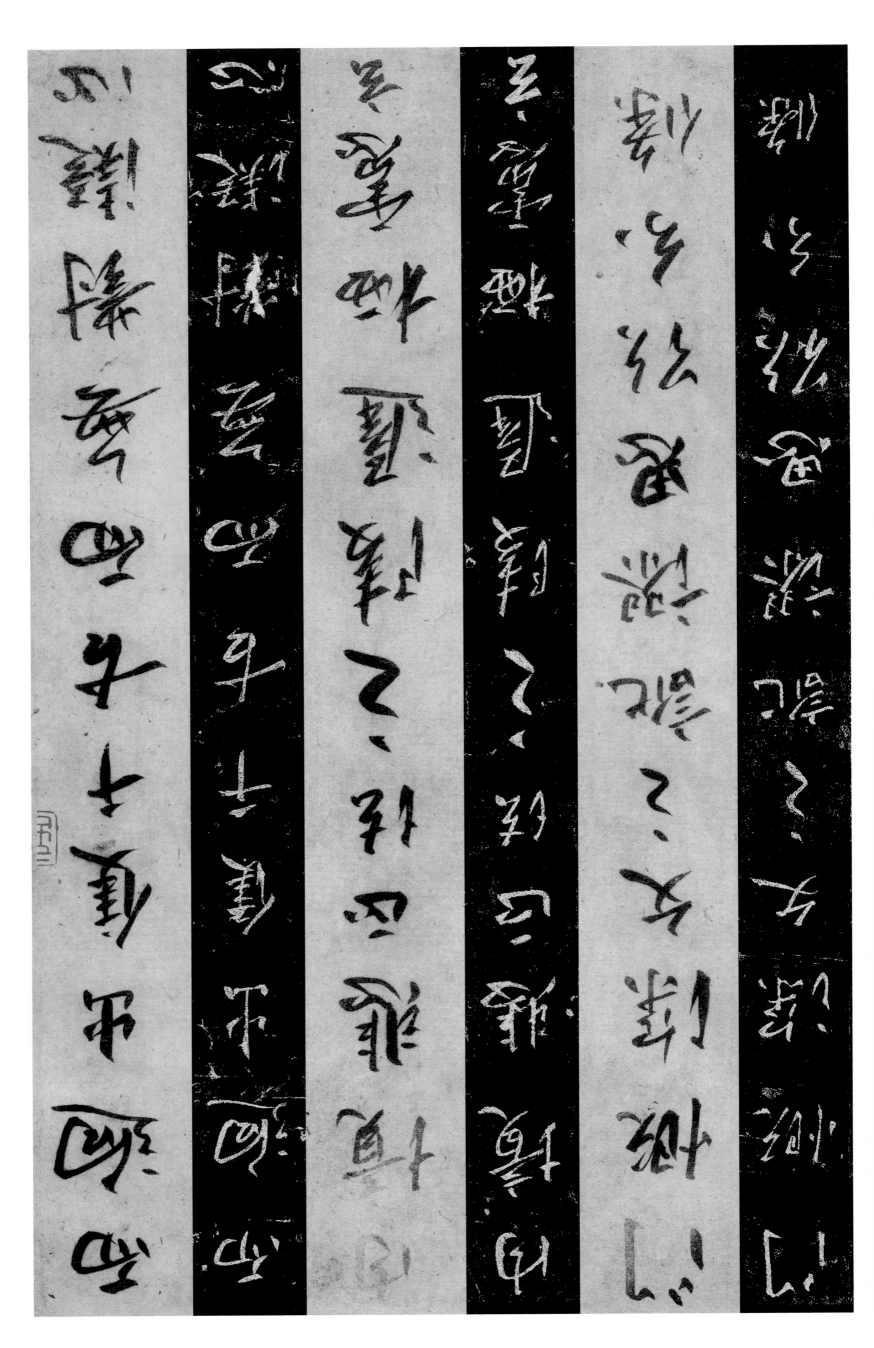

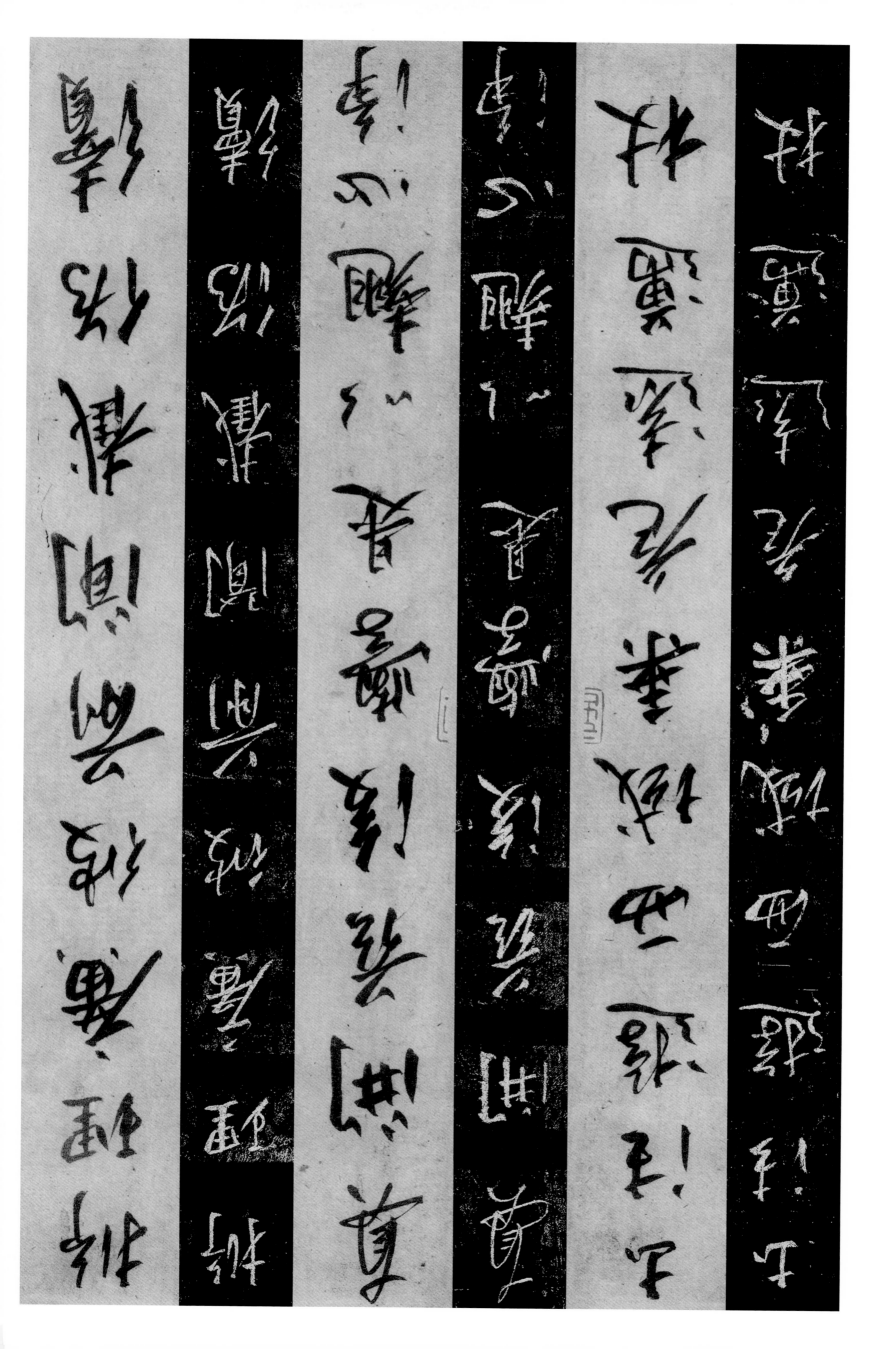

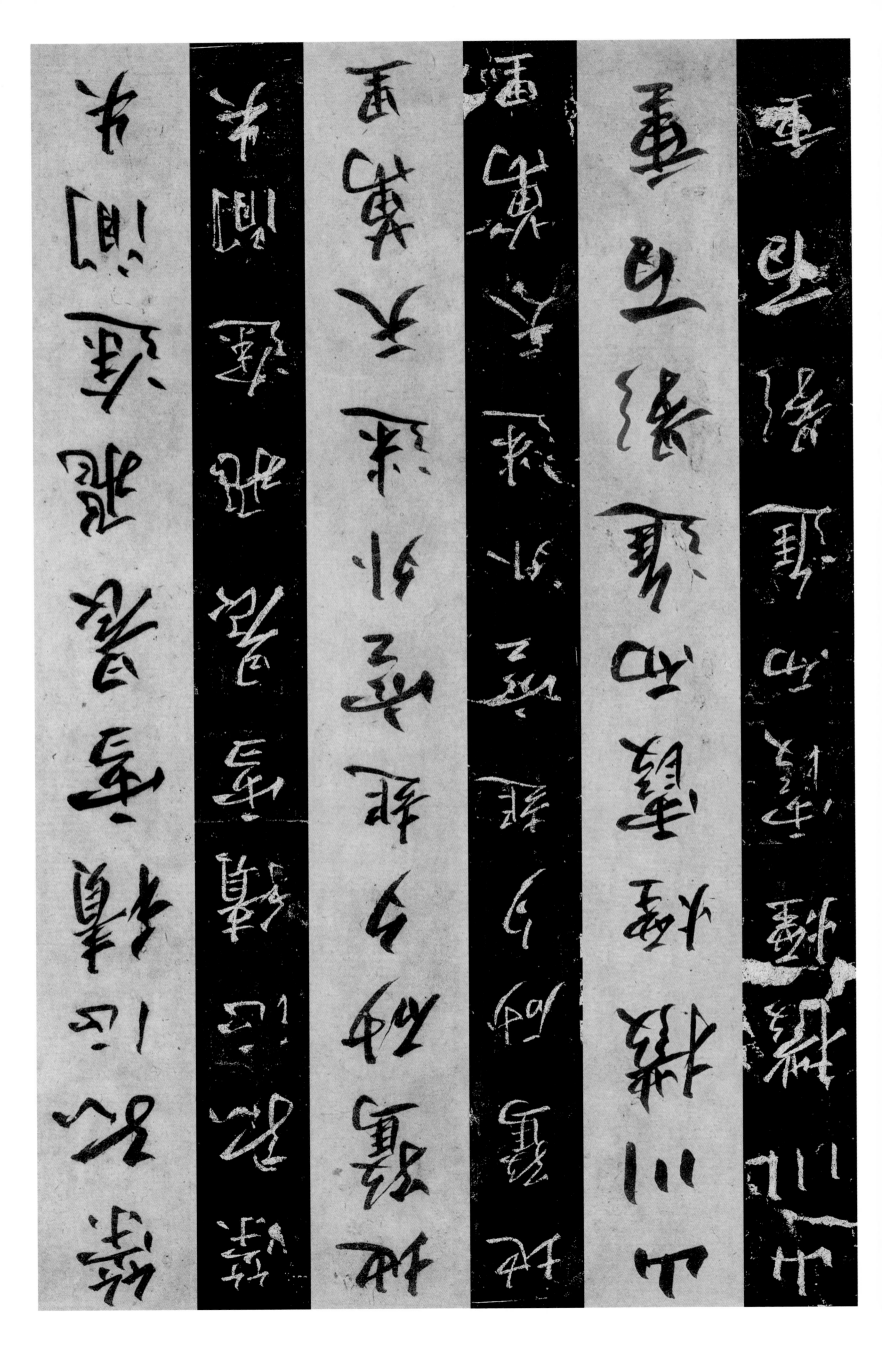

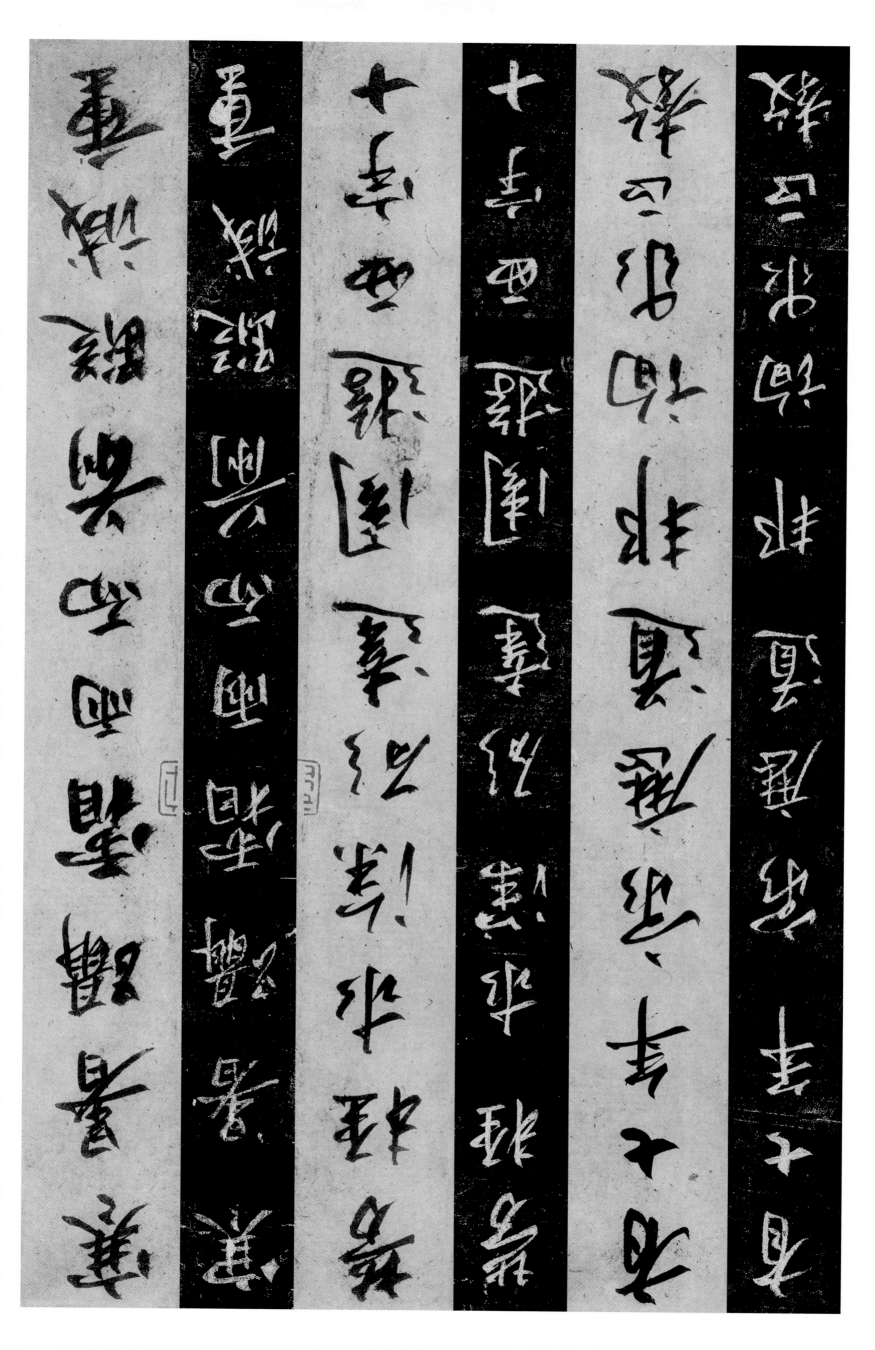

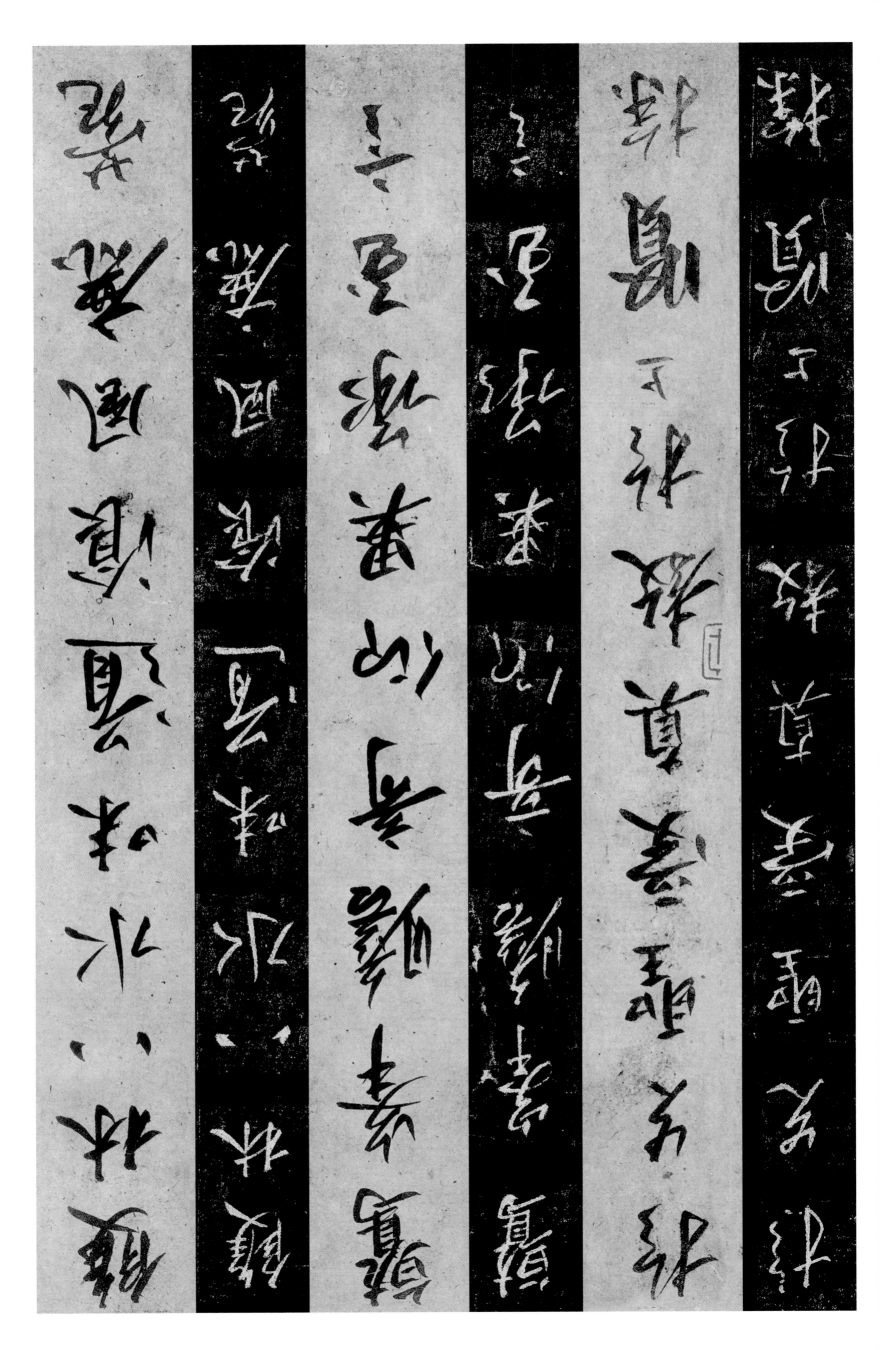

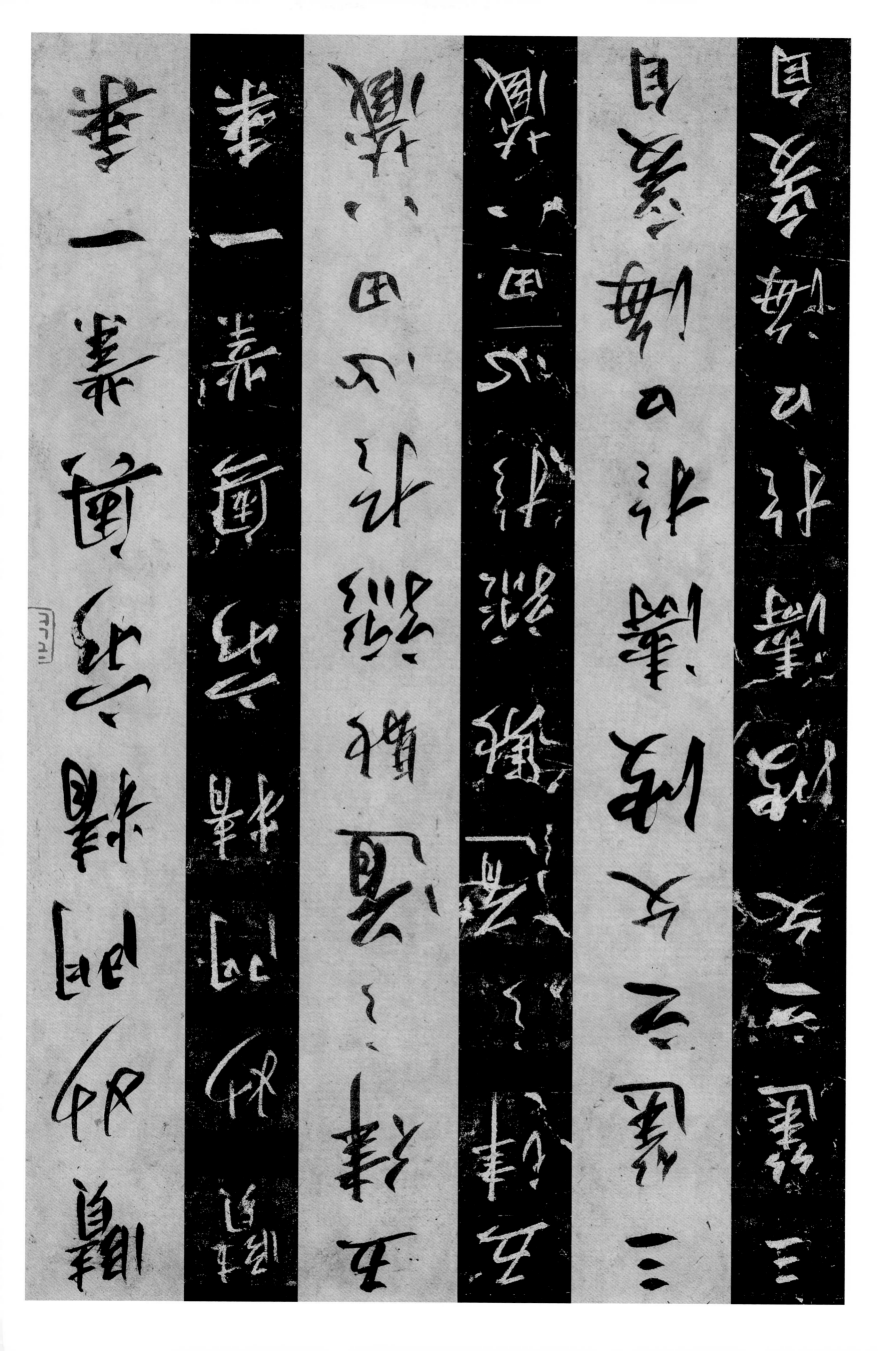

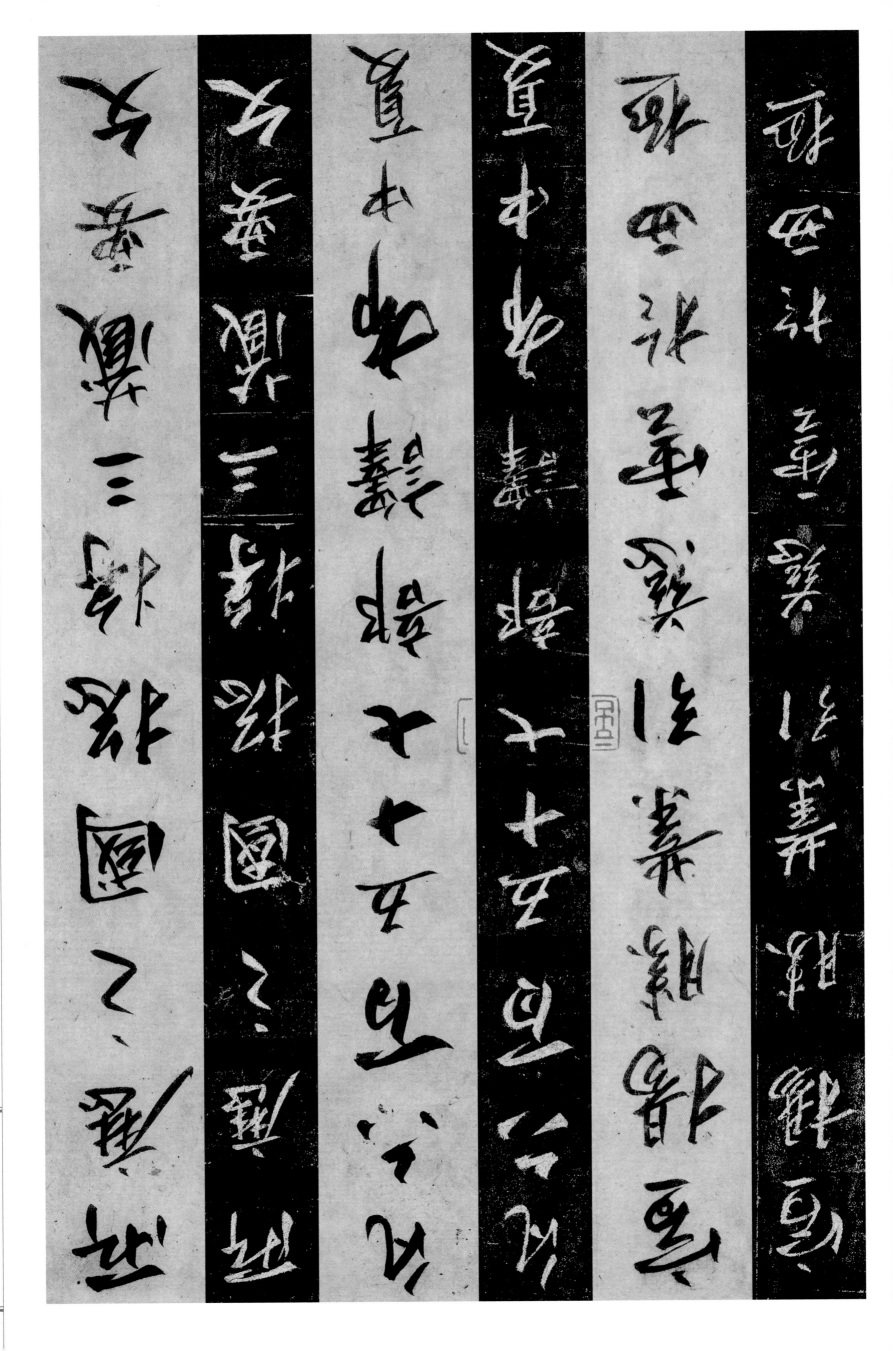

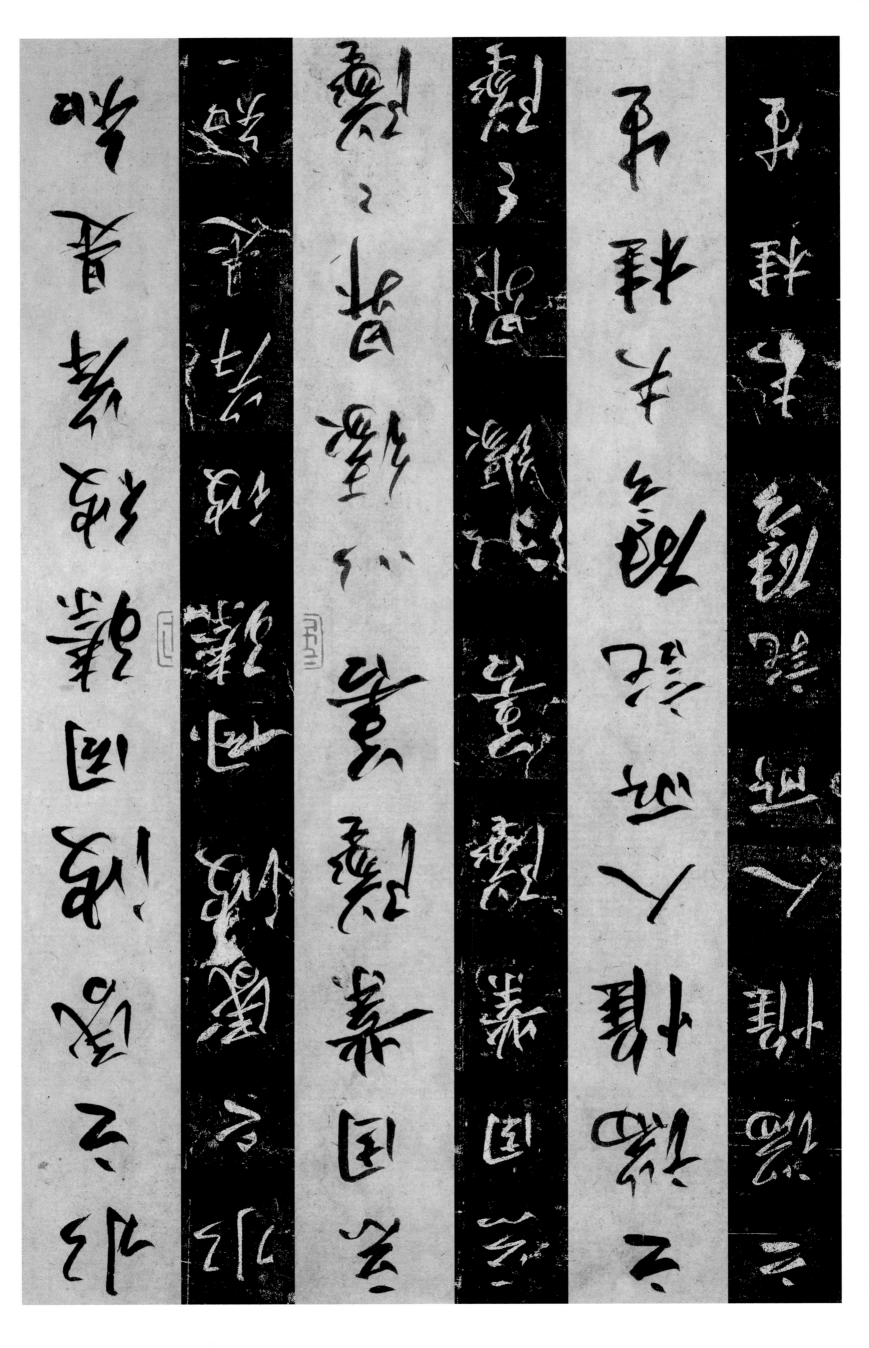

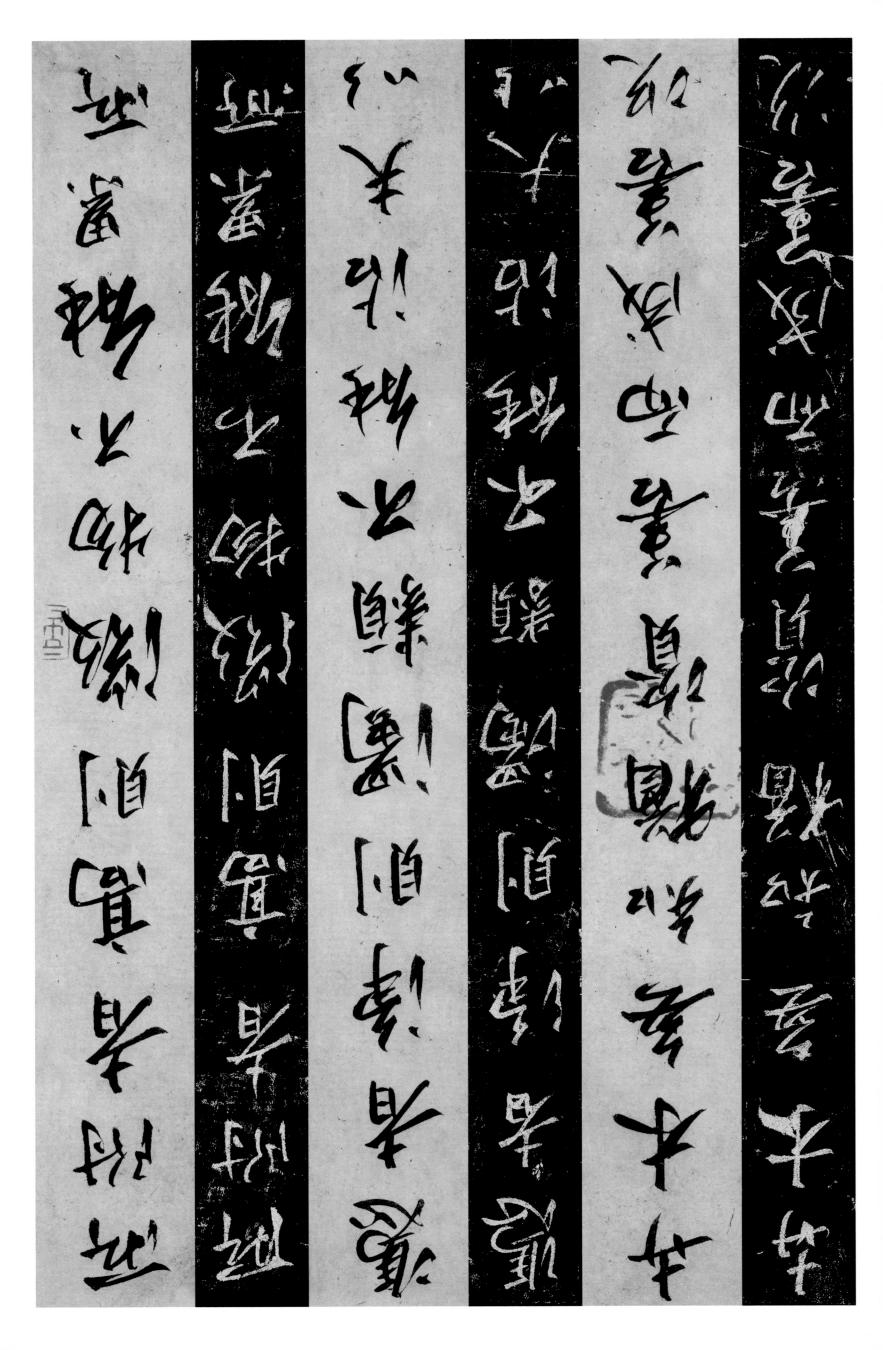

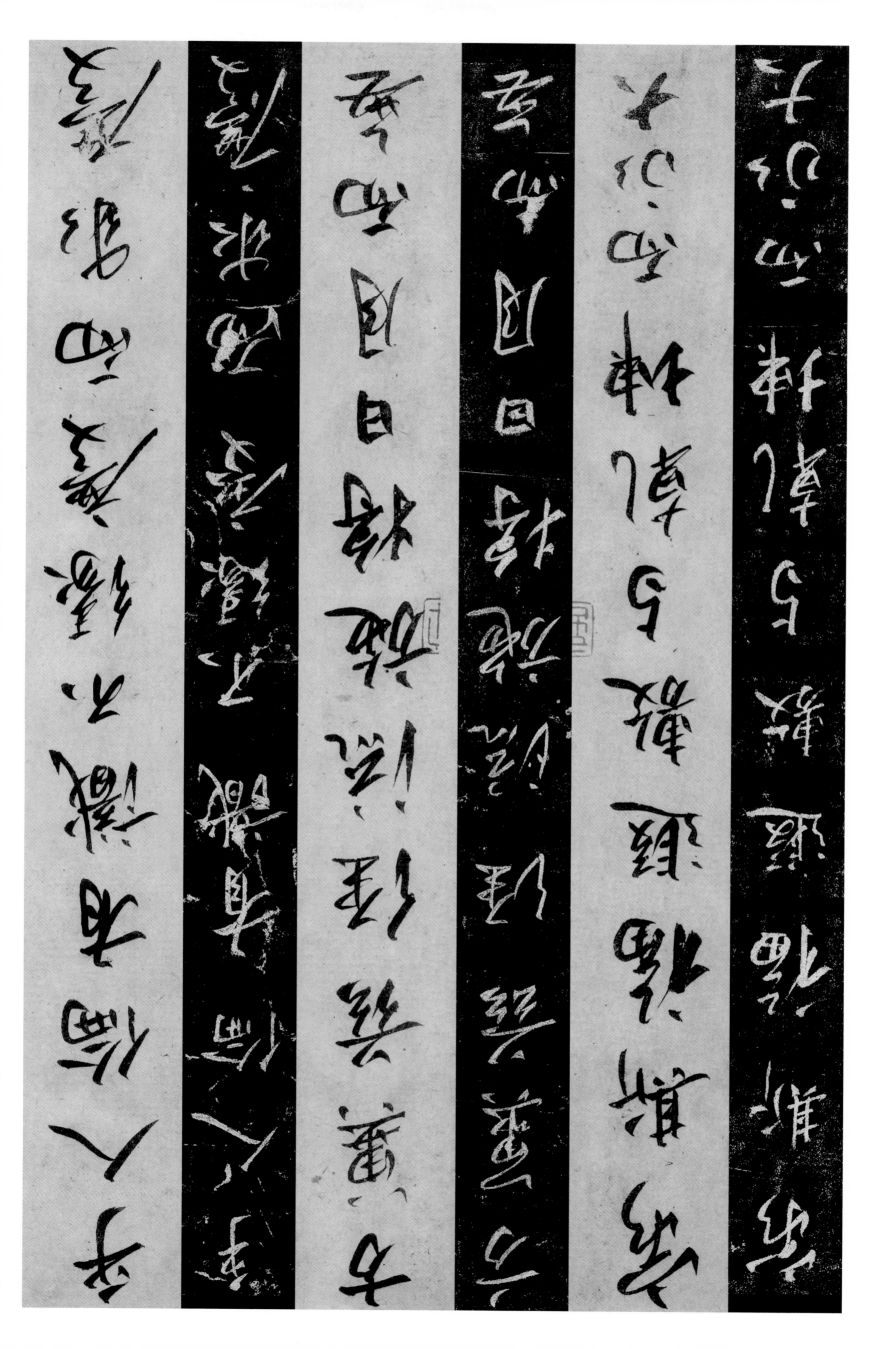

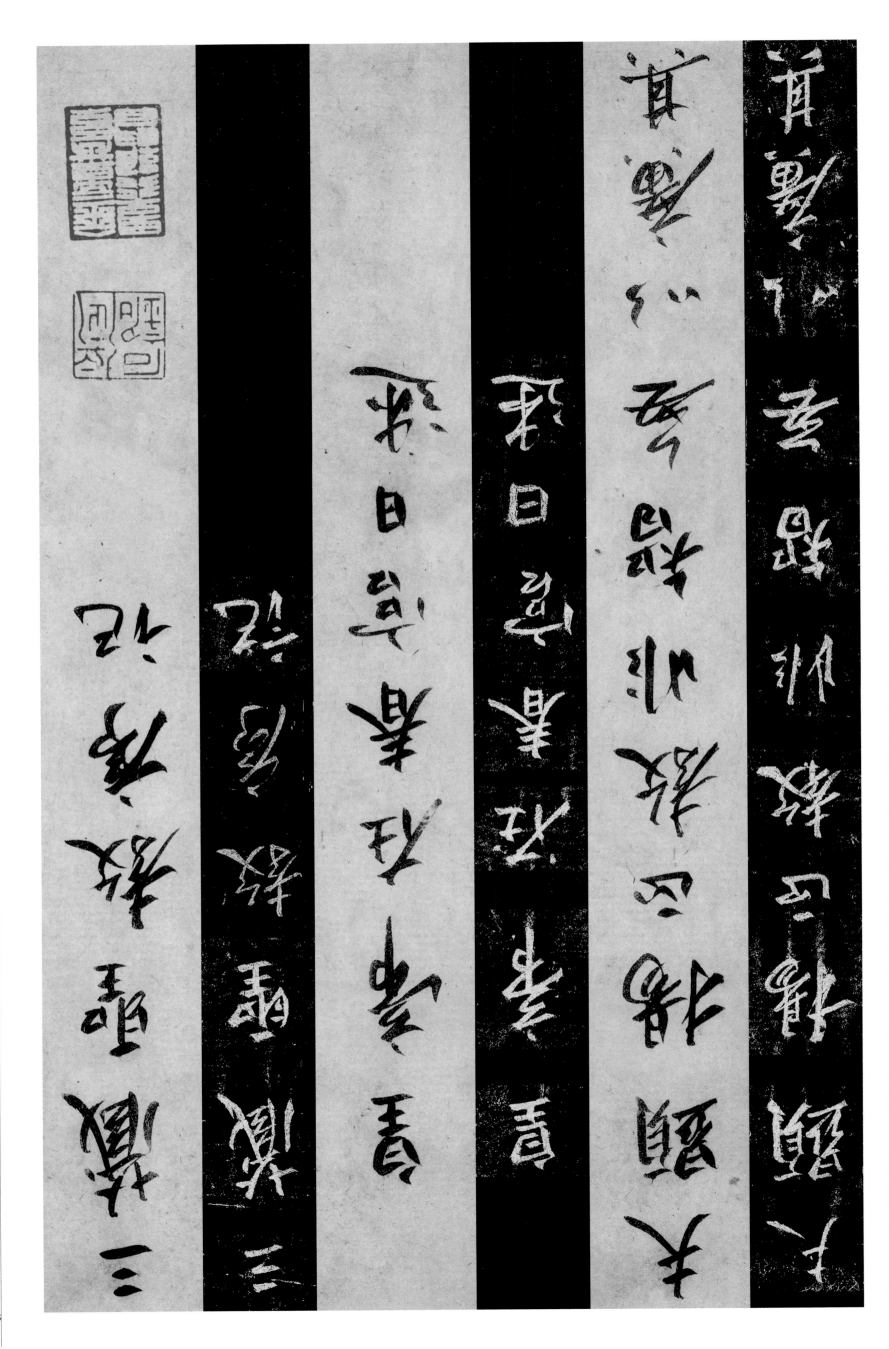

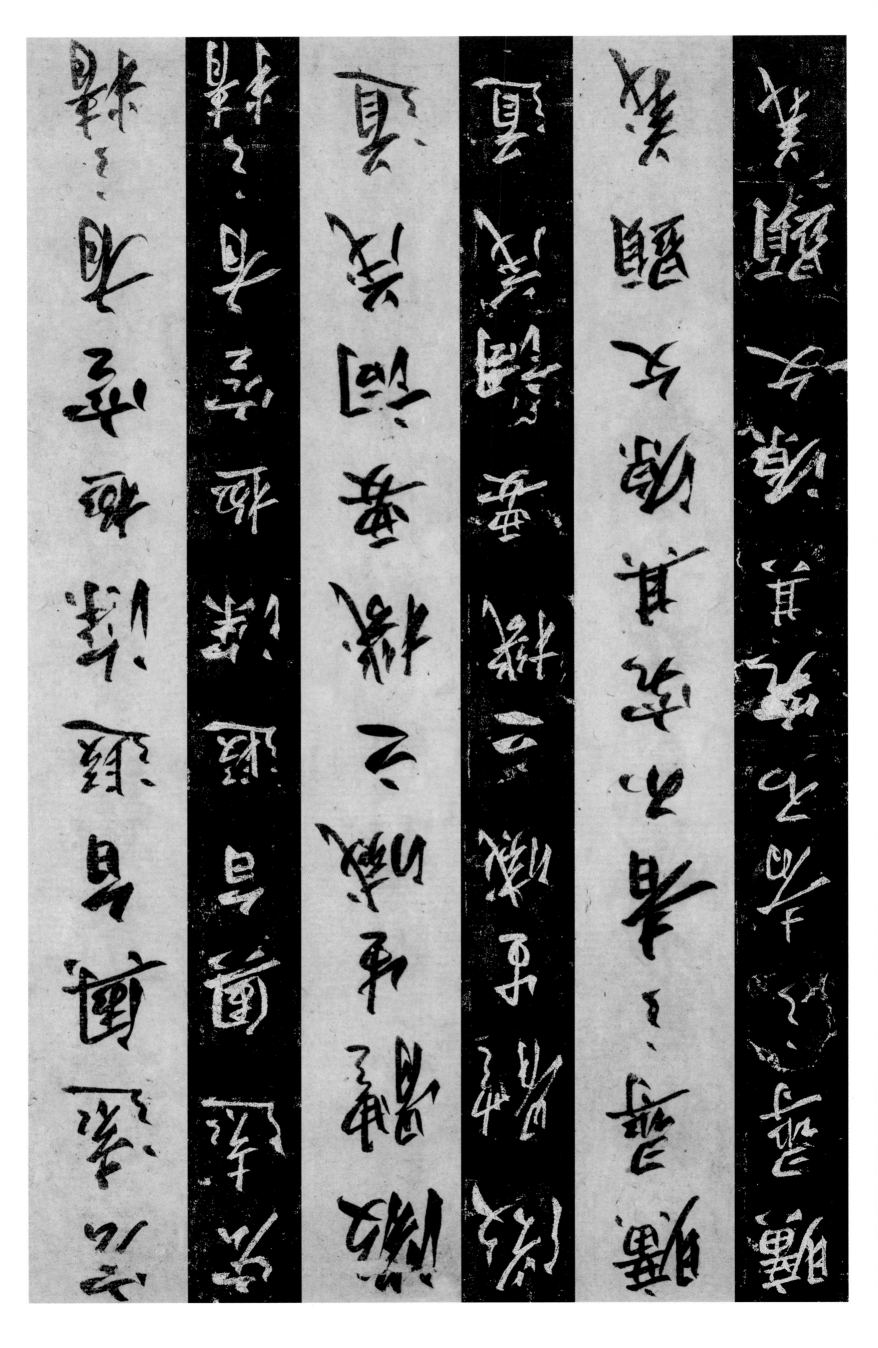

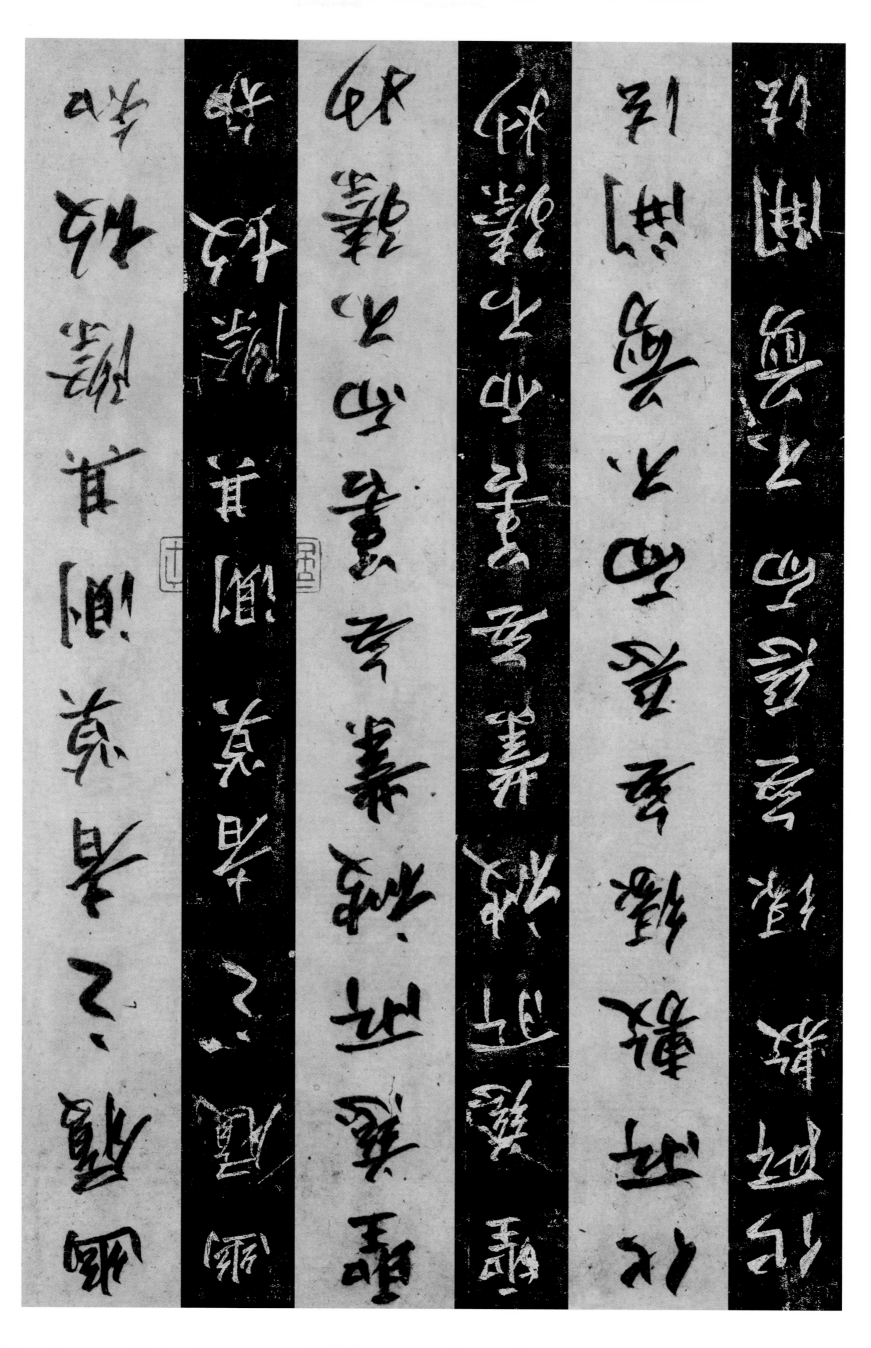

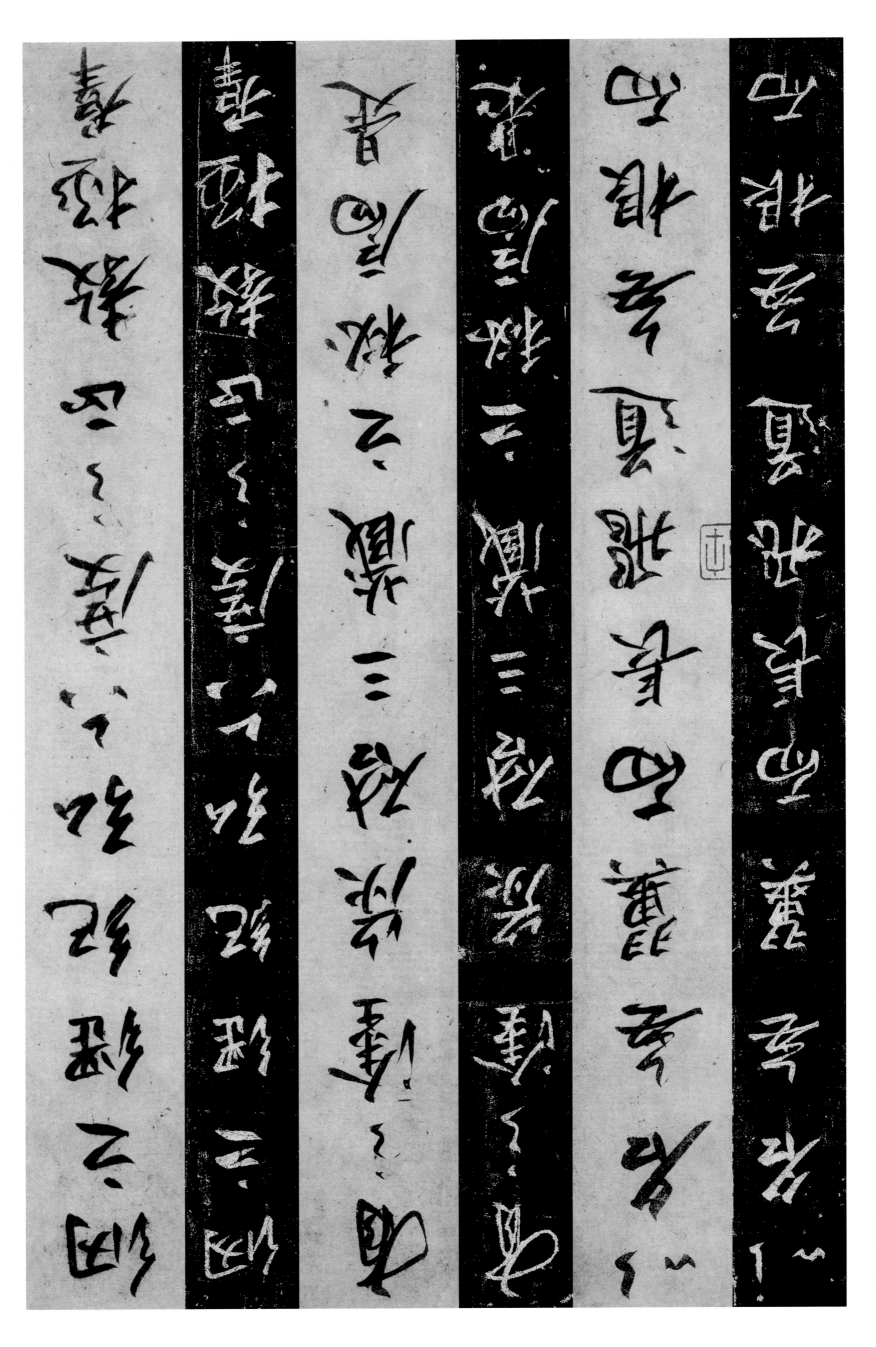

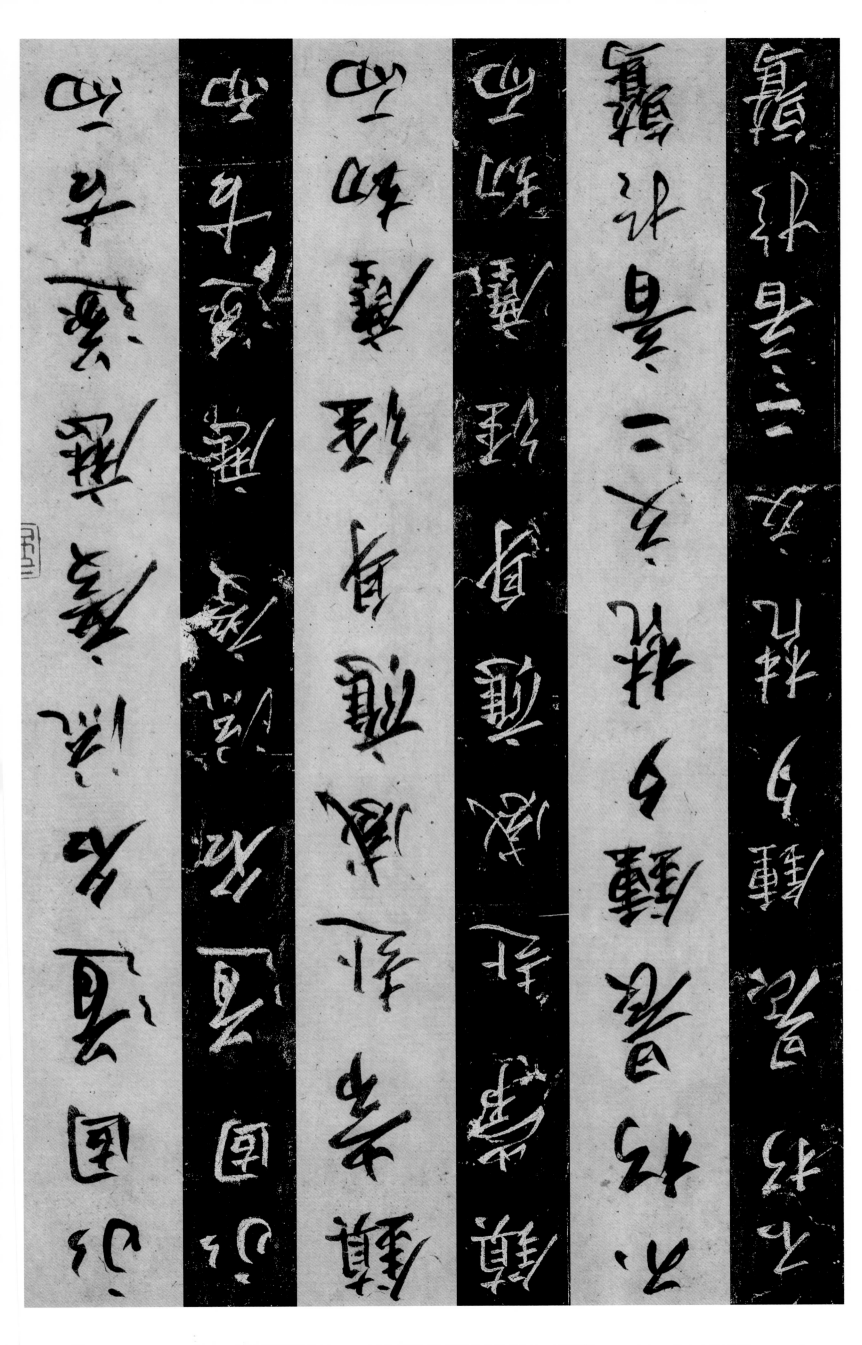

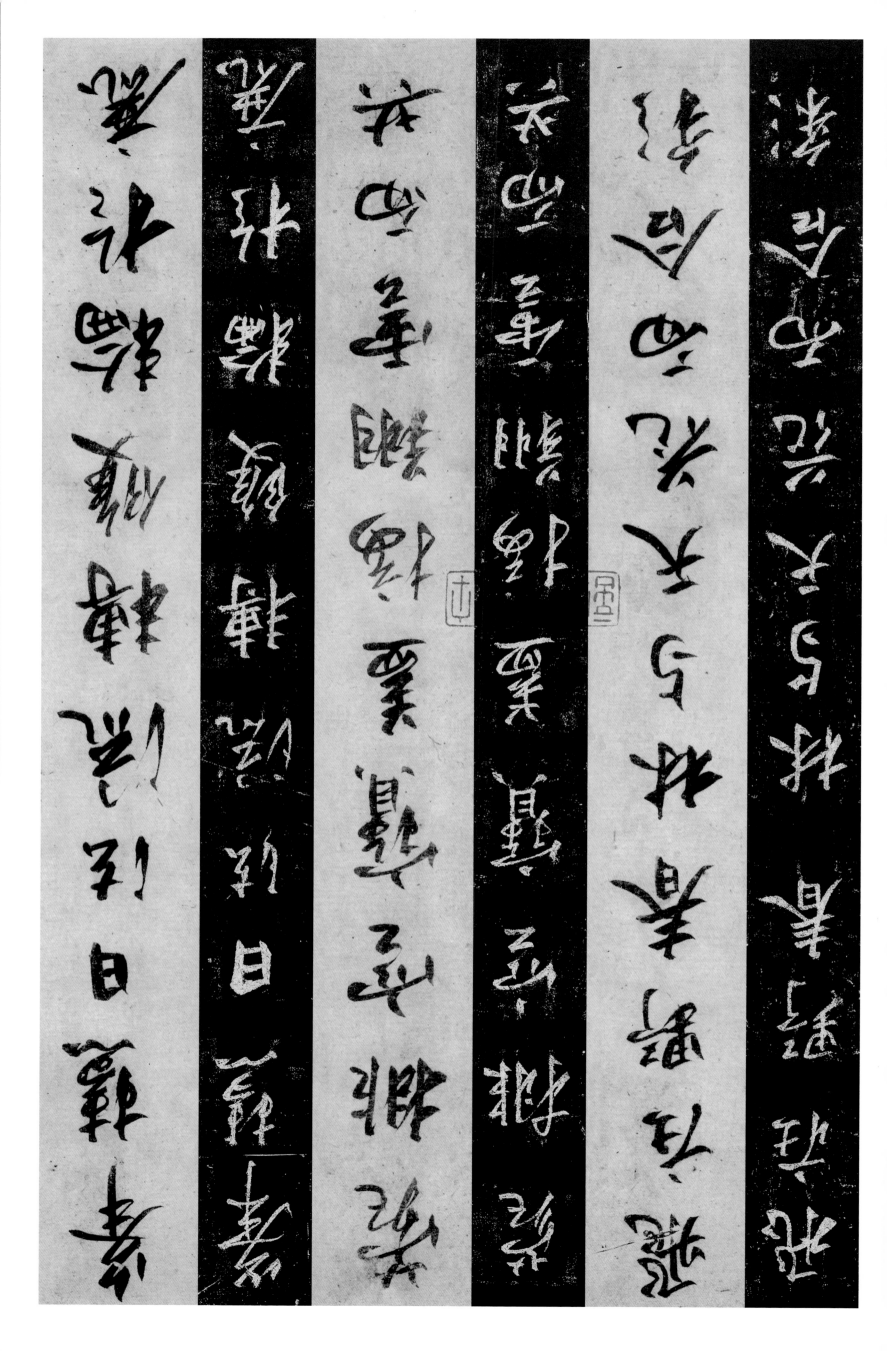

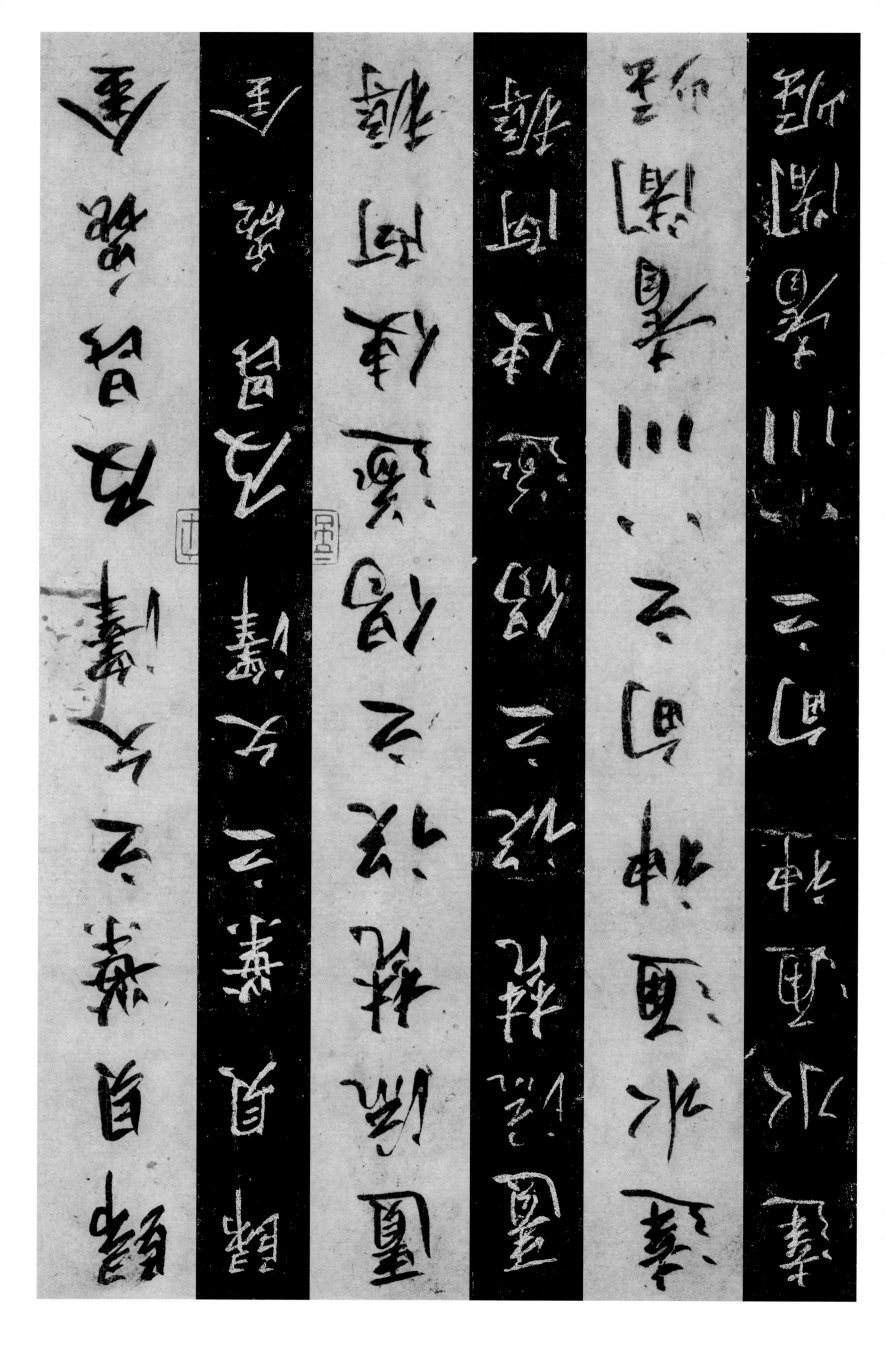

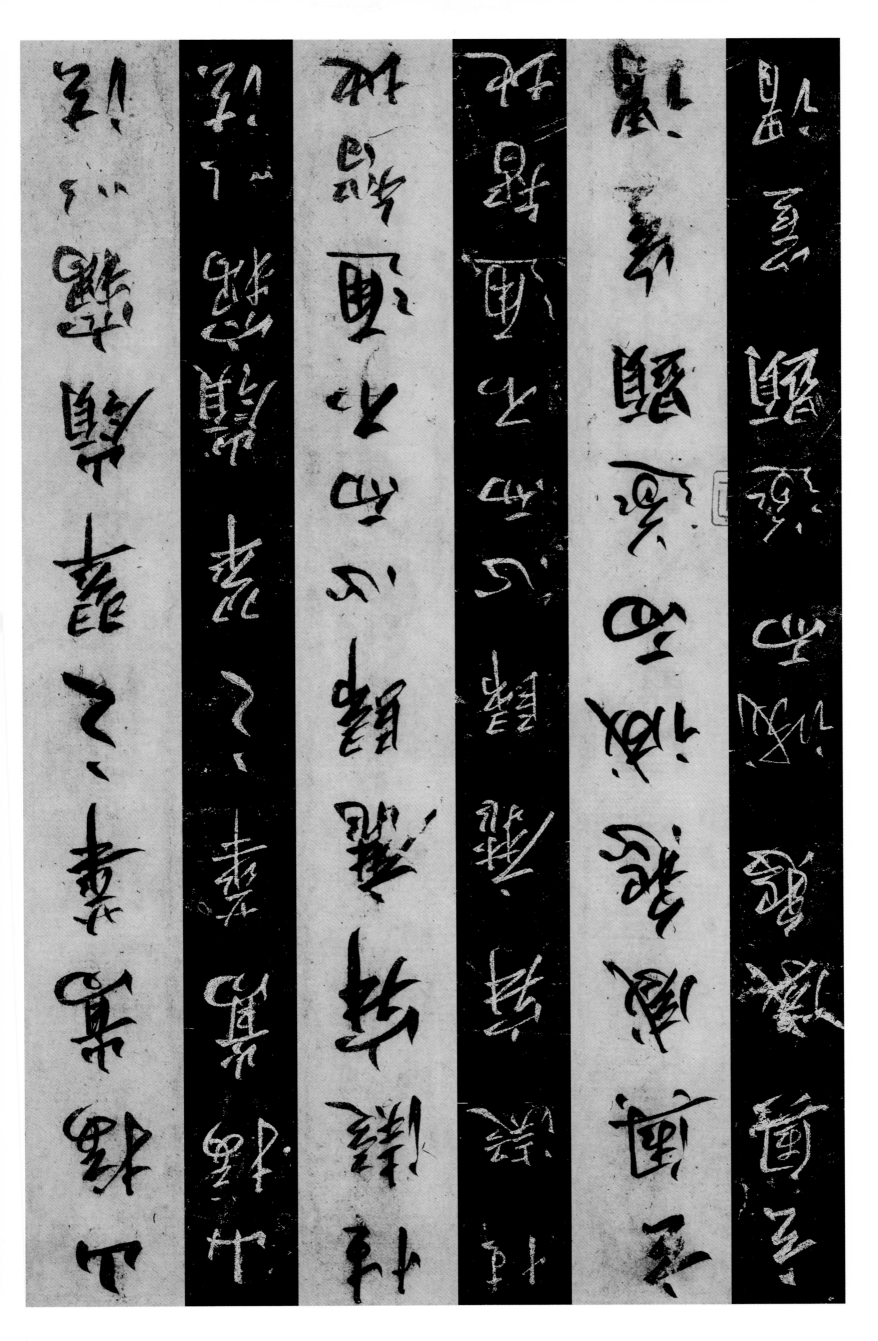

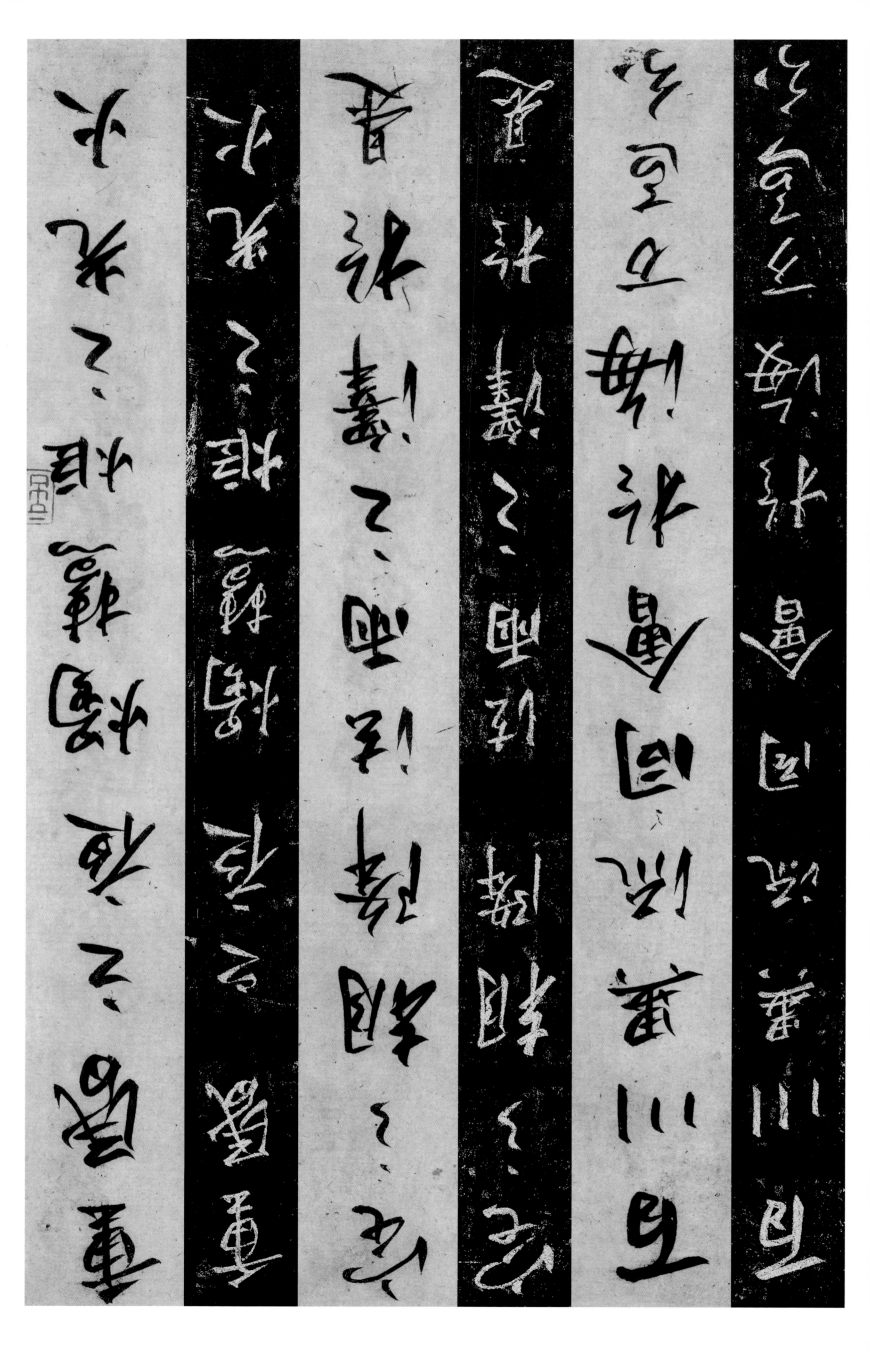

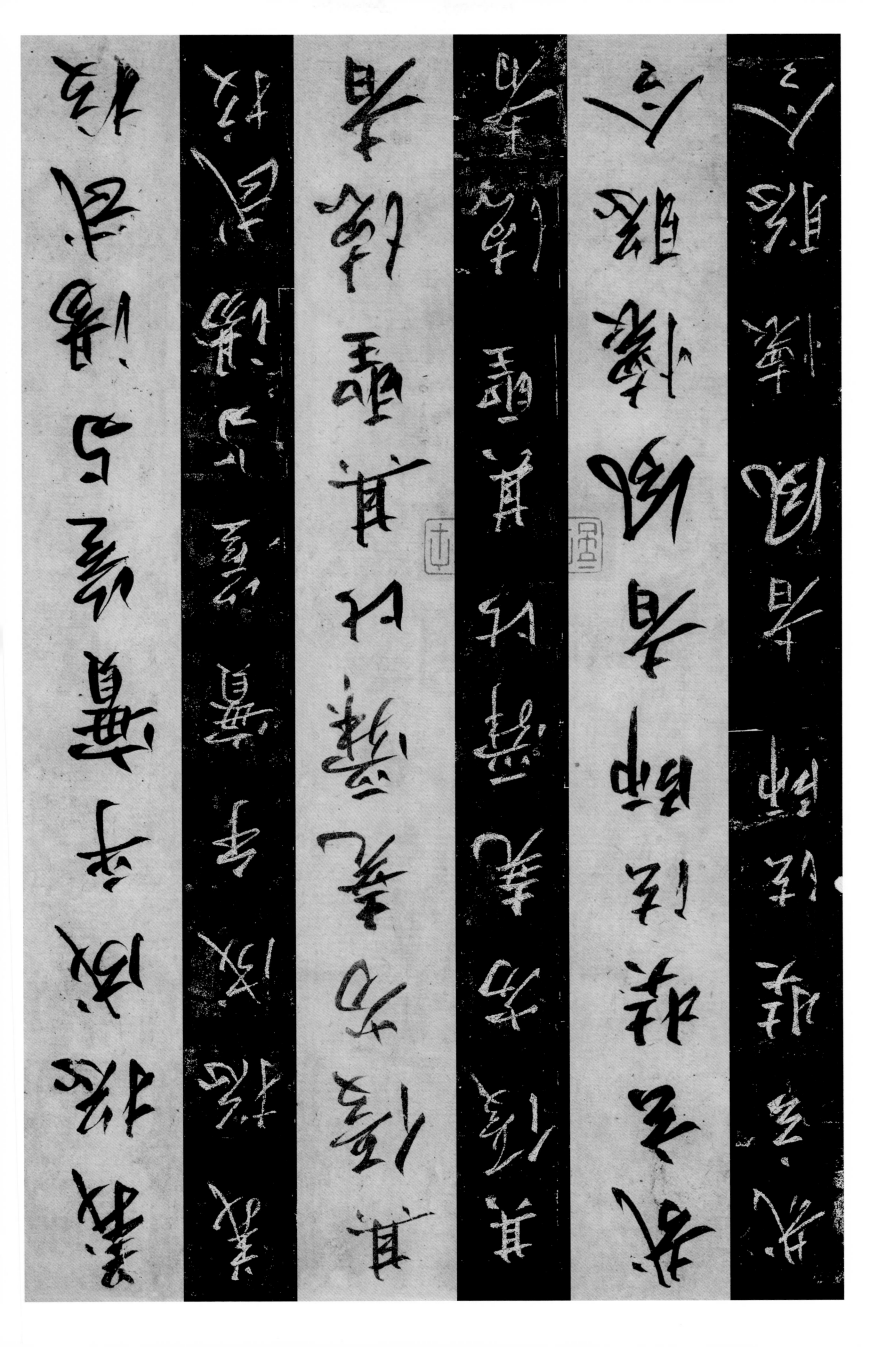

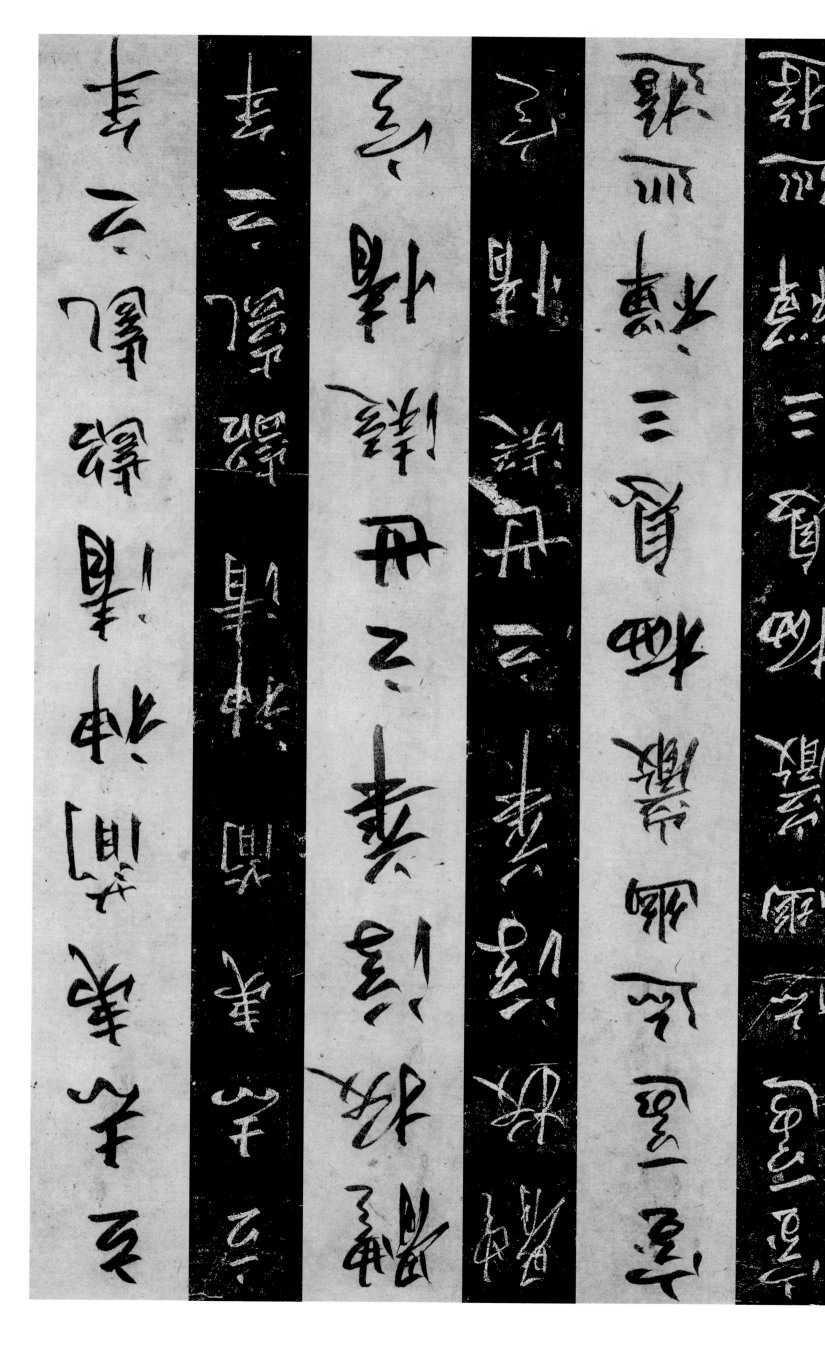

草書嵇康與山巨源絕交書　唐李懷琳書　卷本　縱二十五點三厘米　橫四百八十六厘米　十

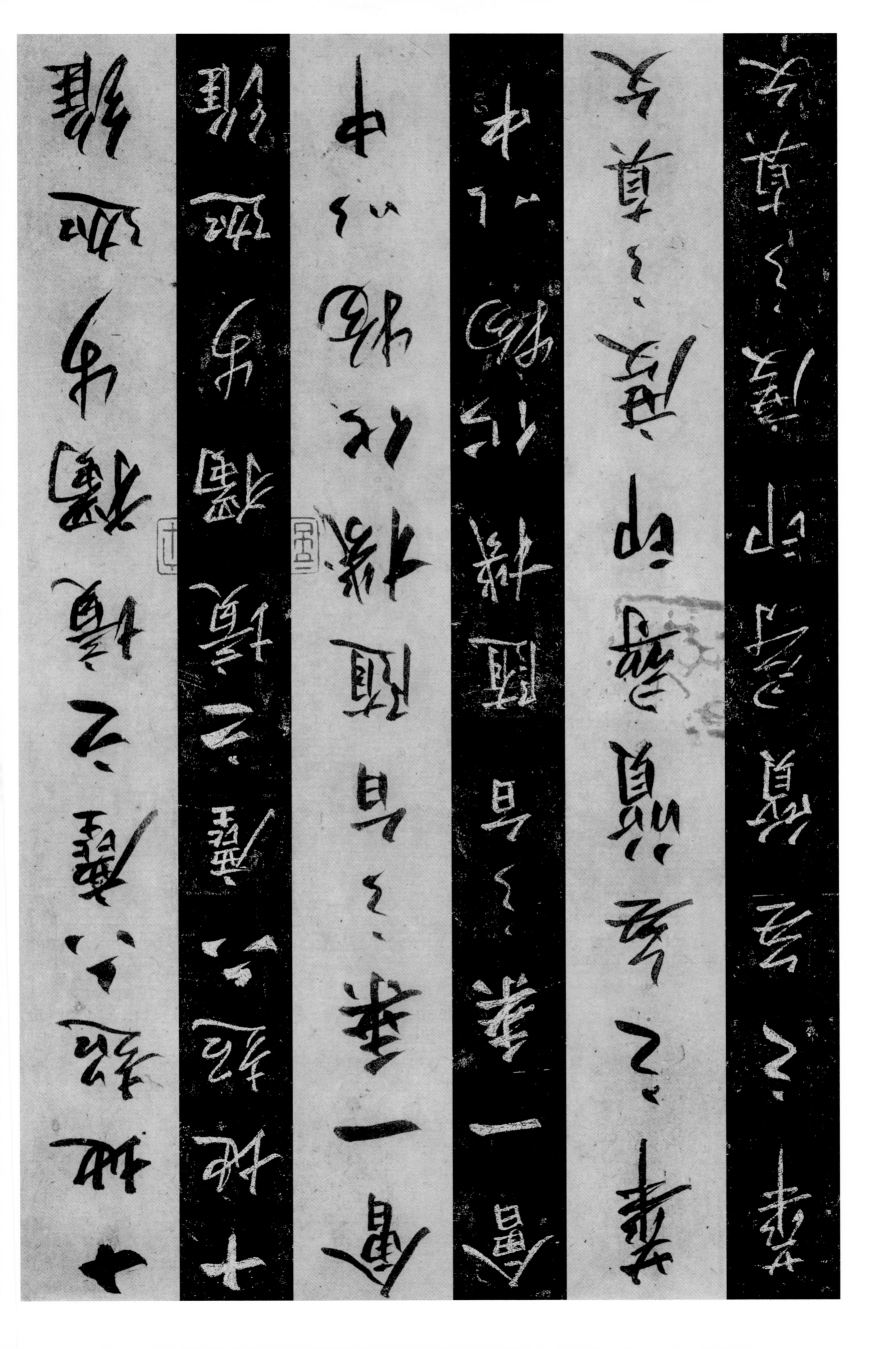

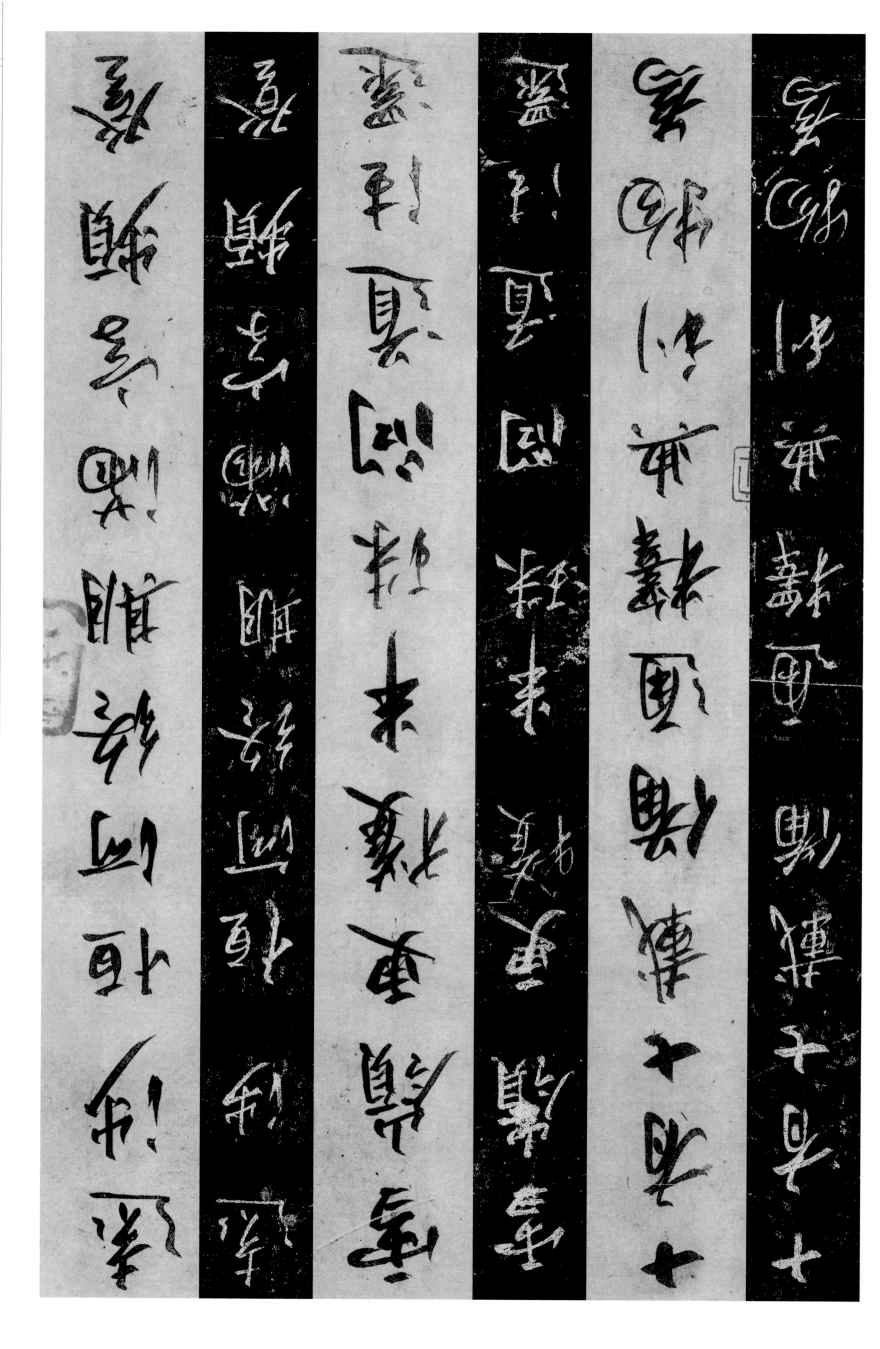

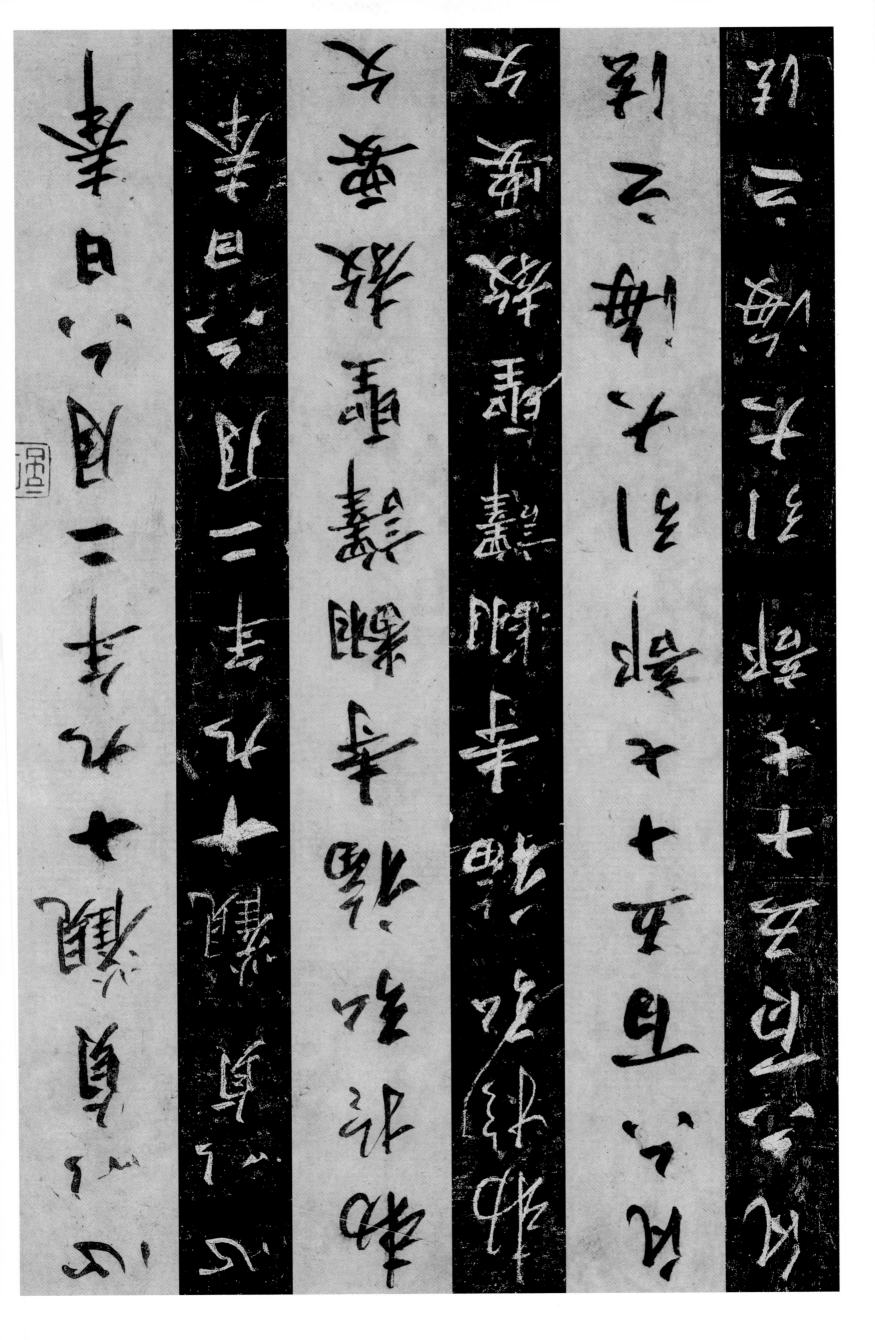

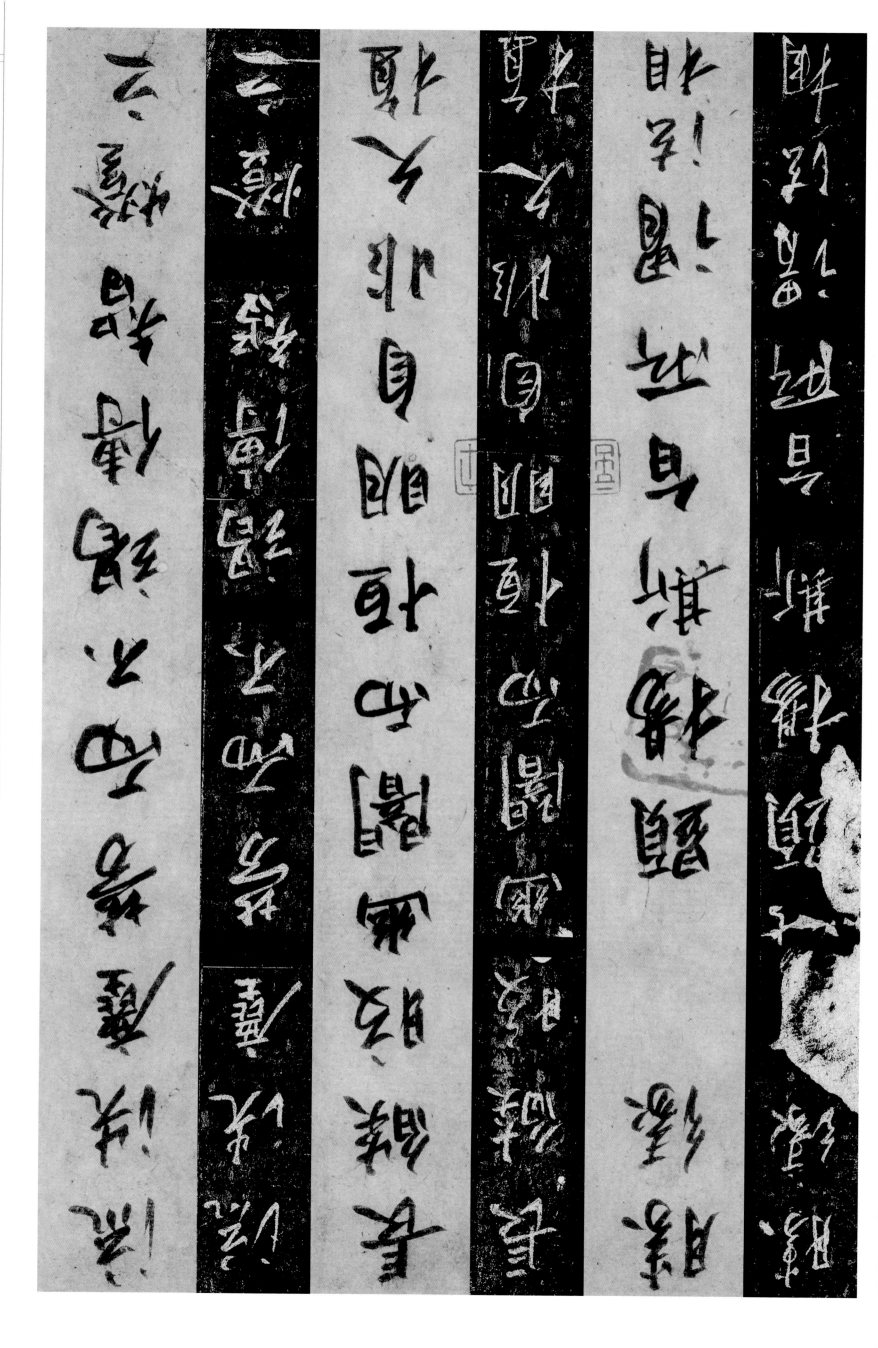

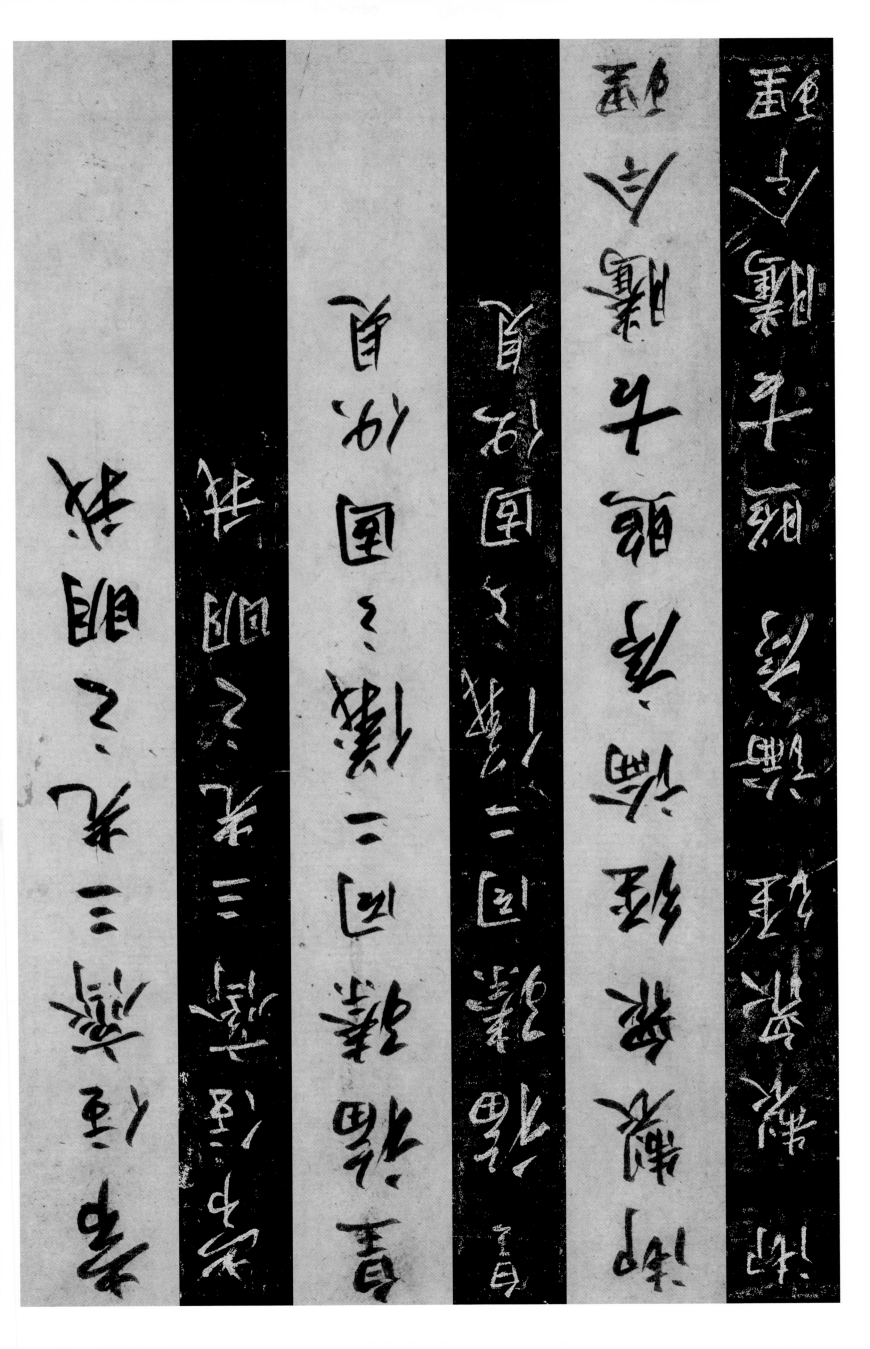

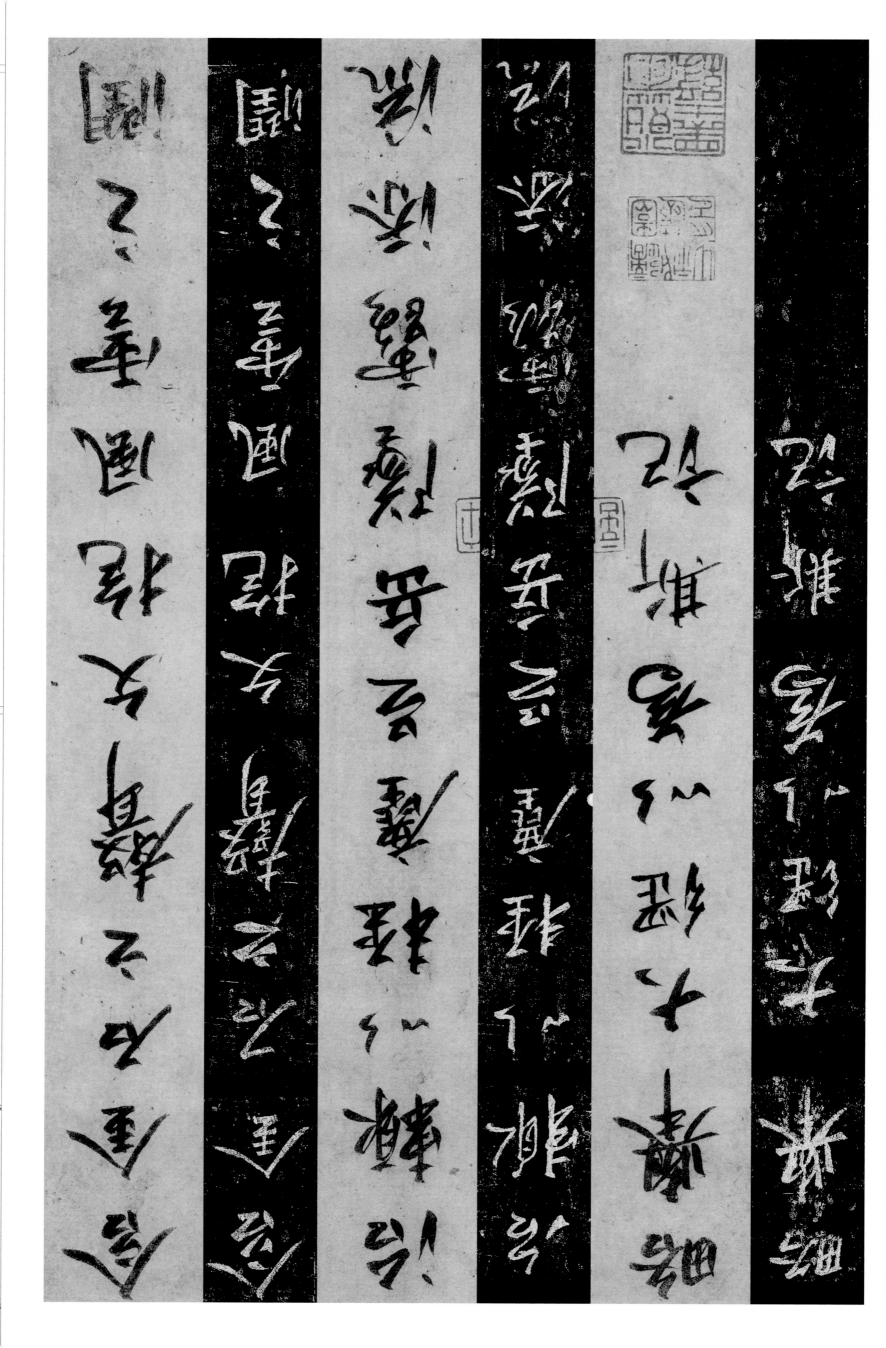

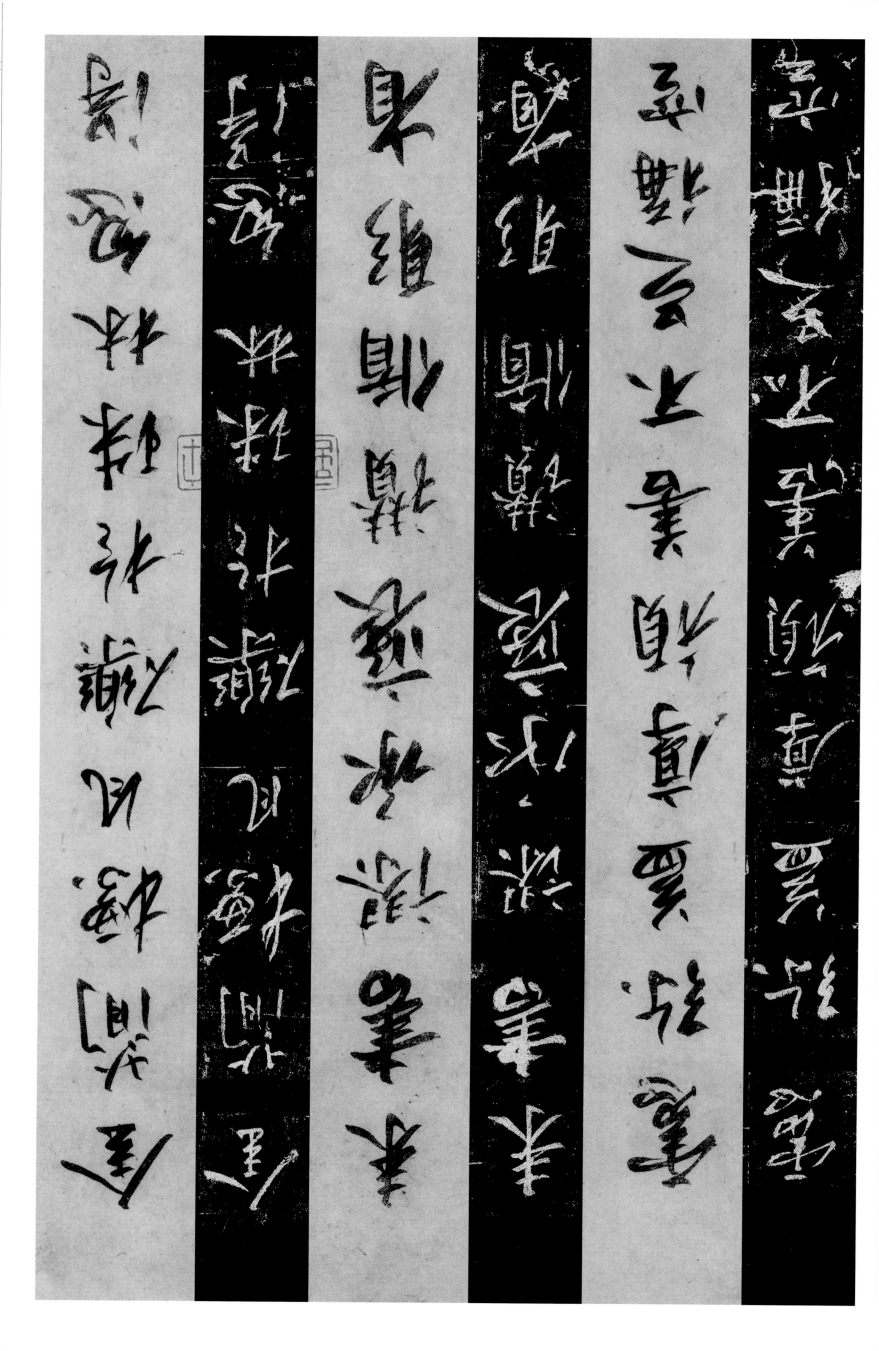

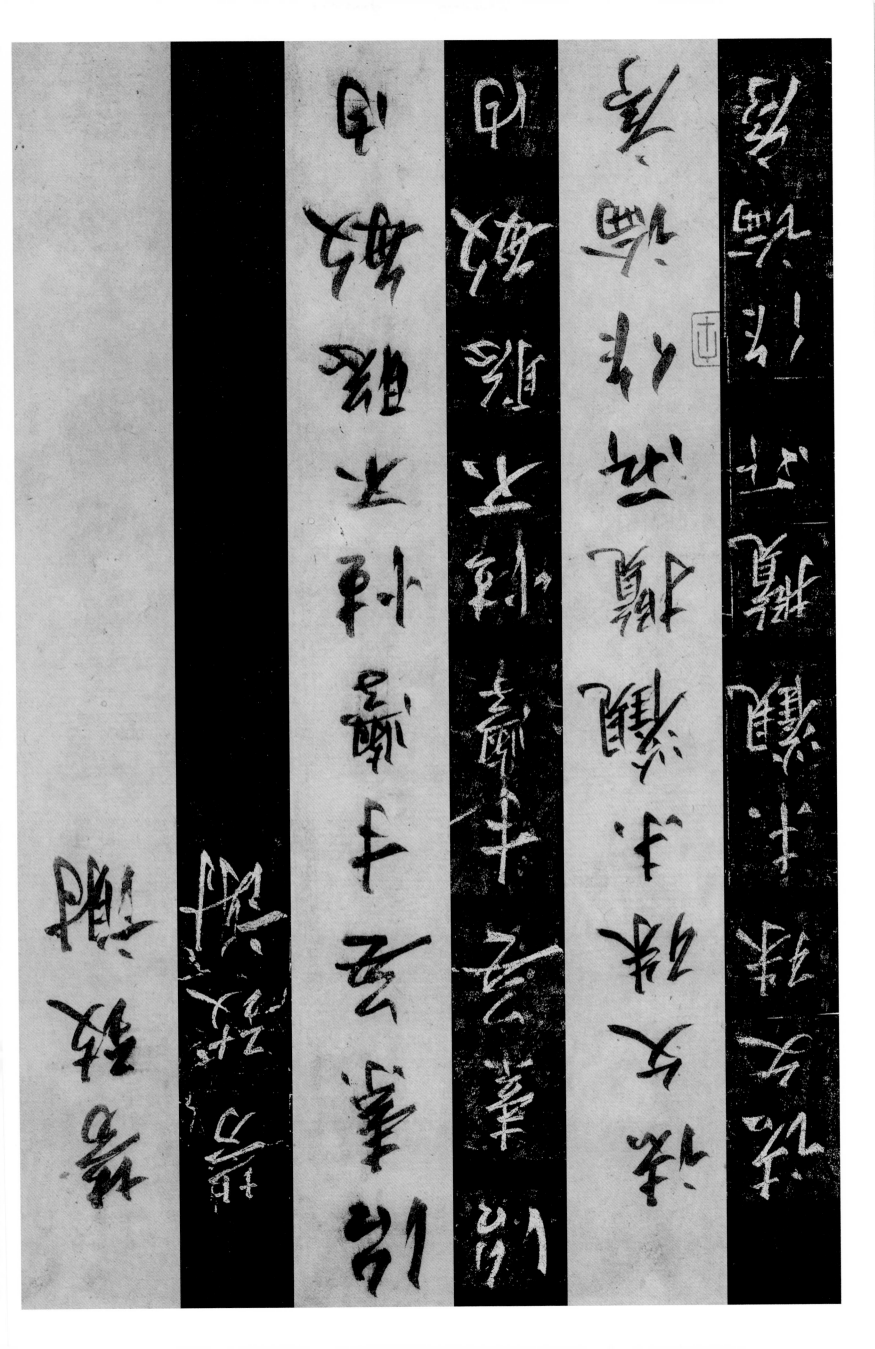

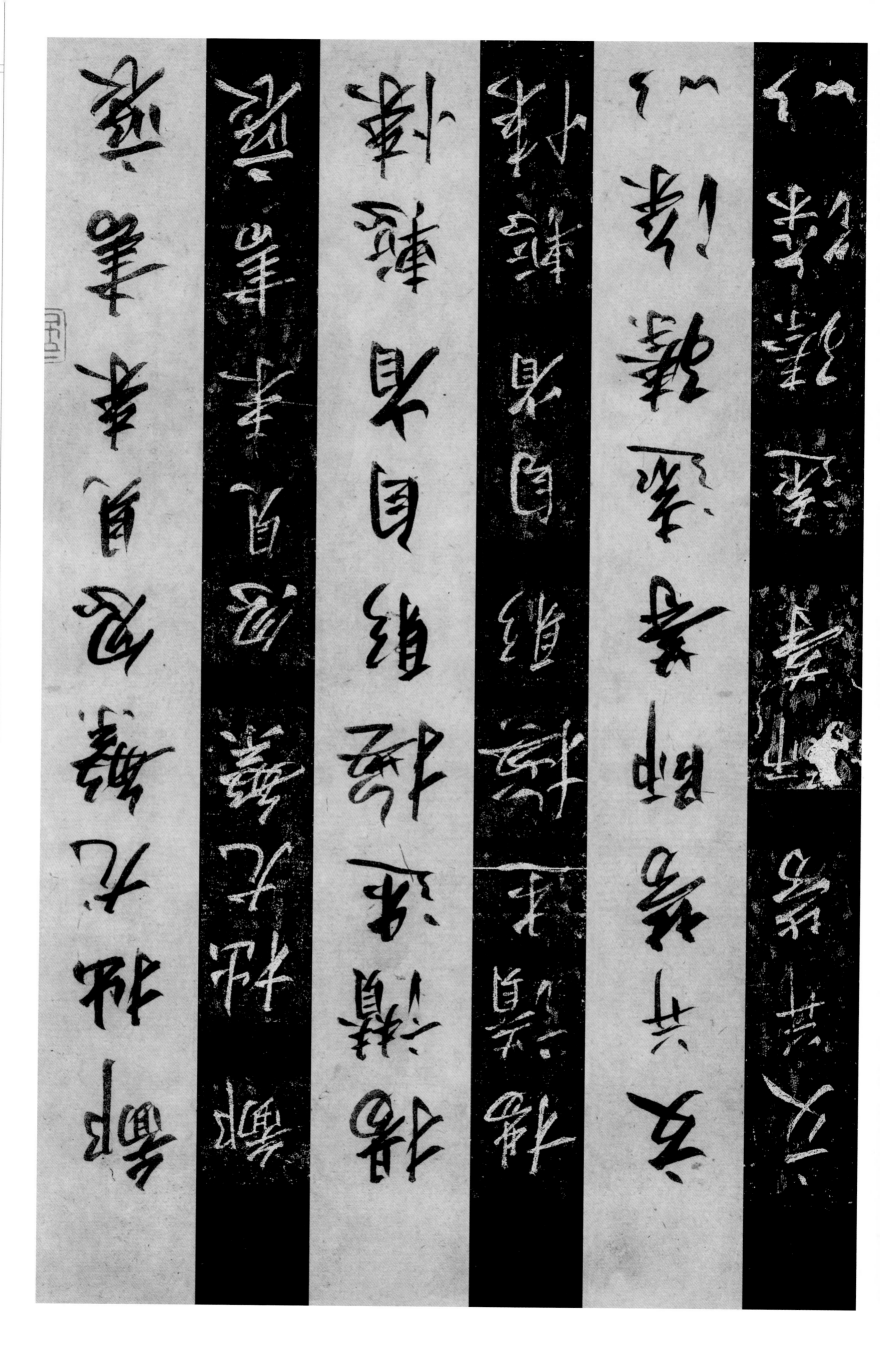

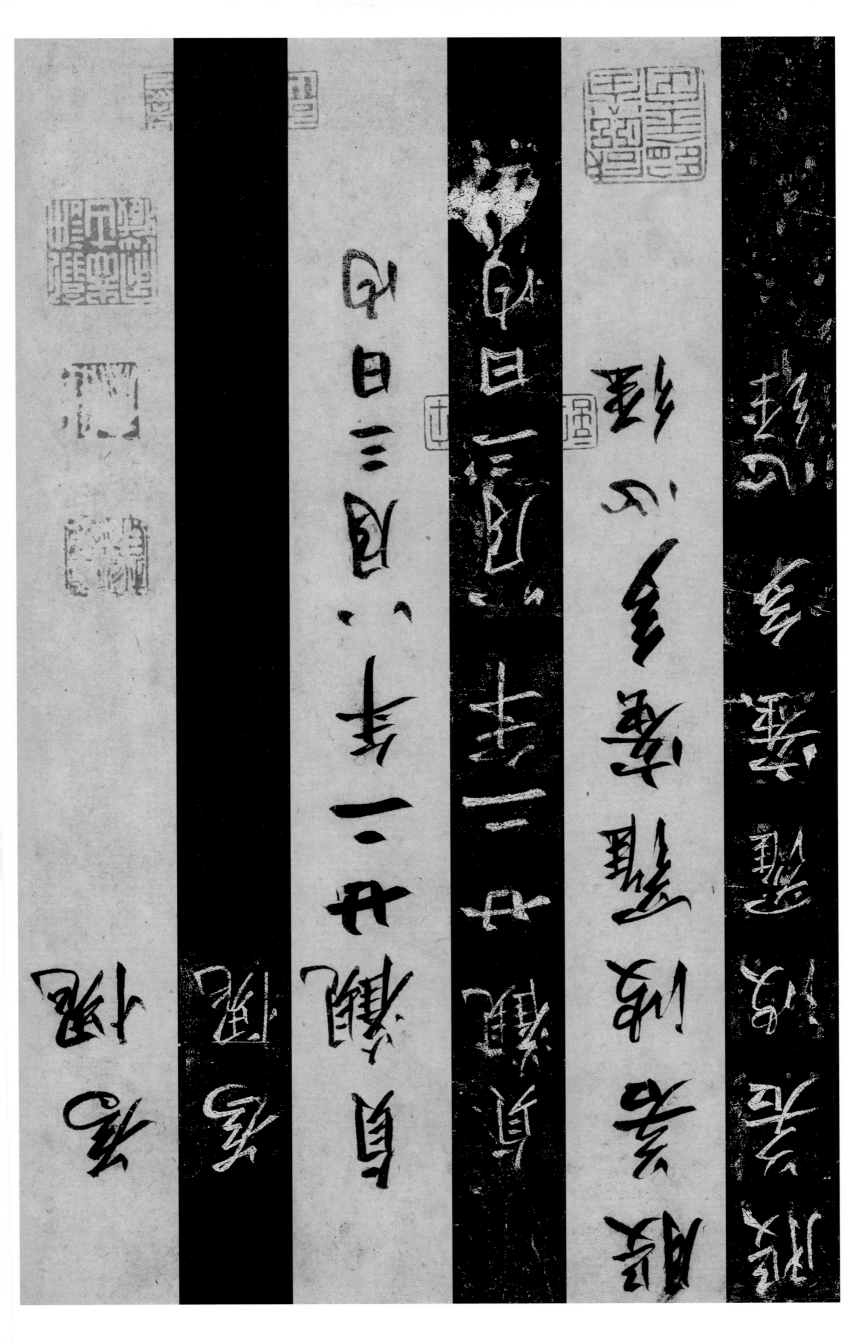

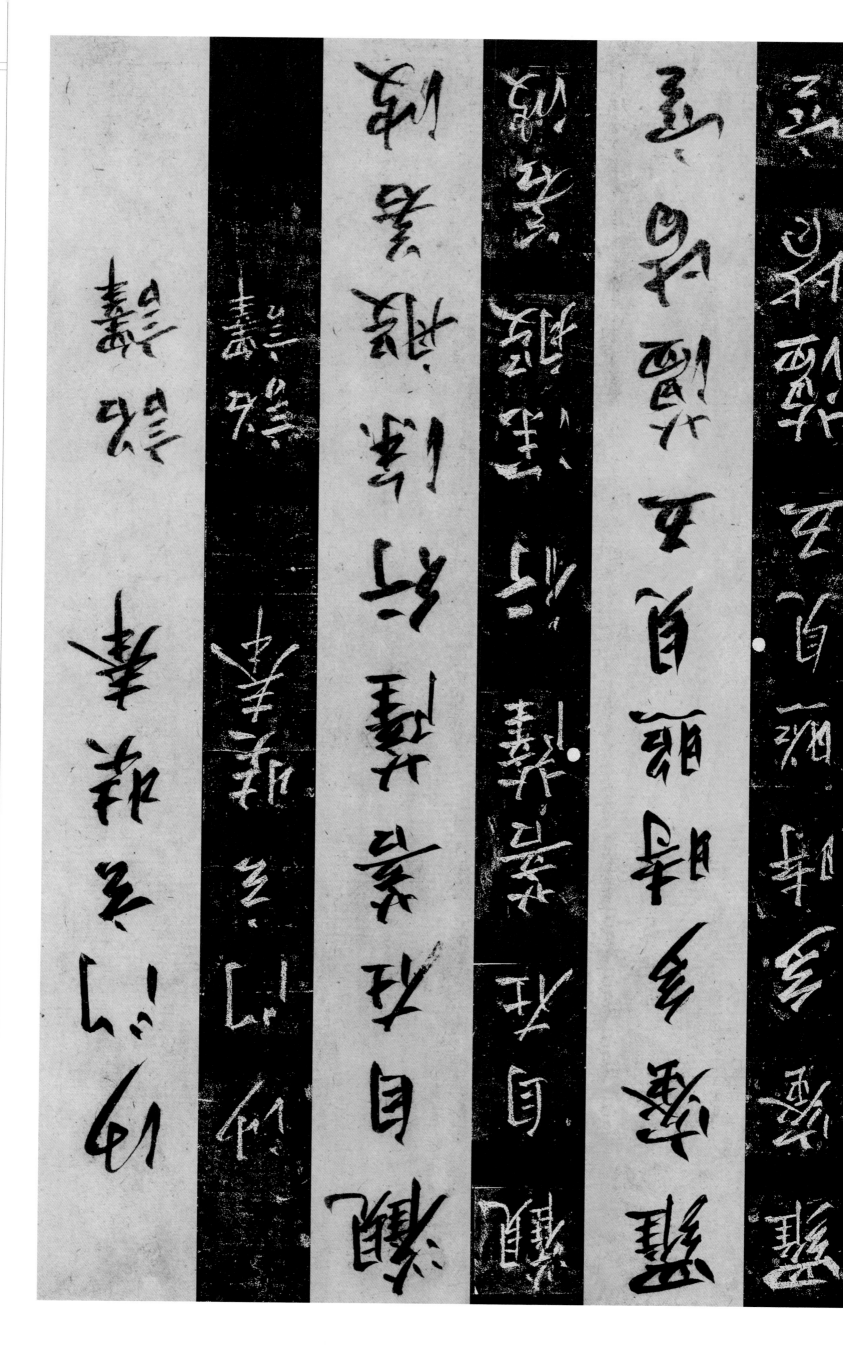

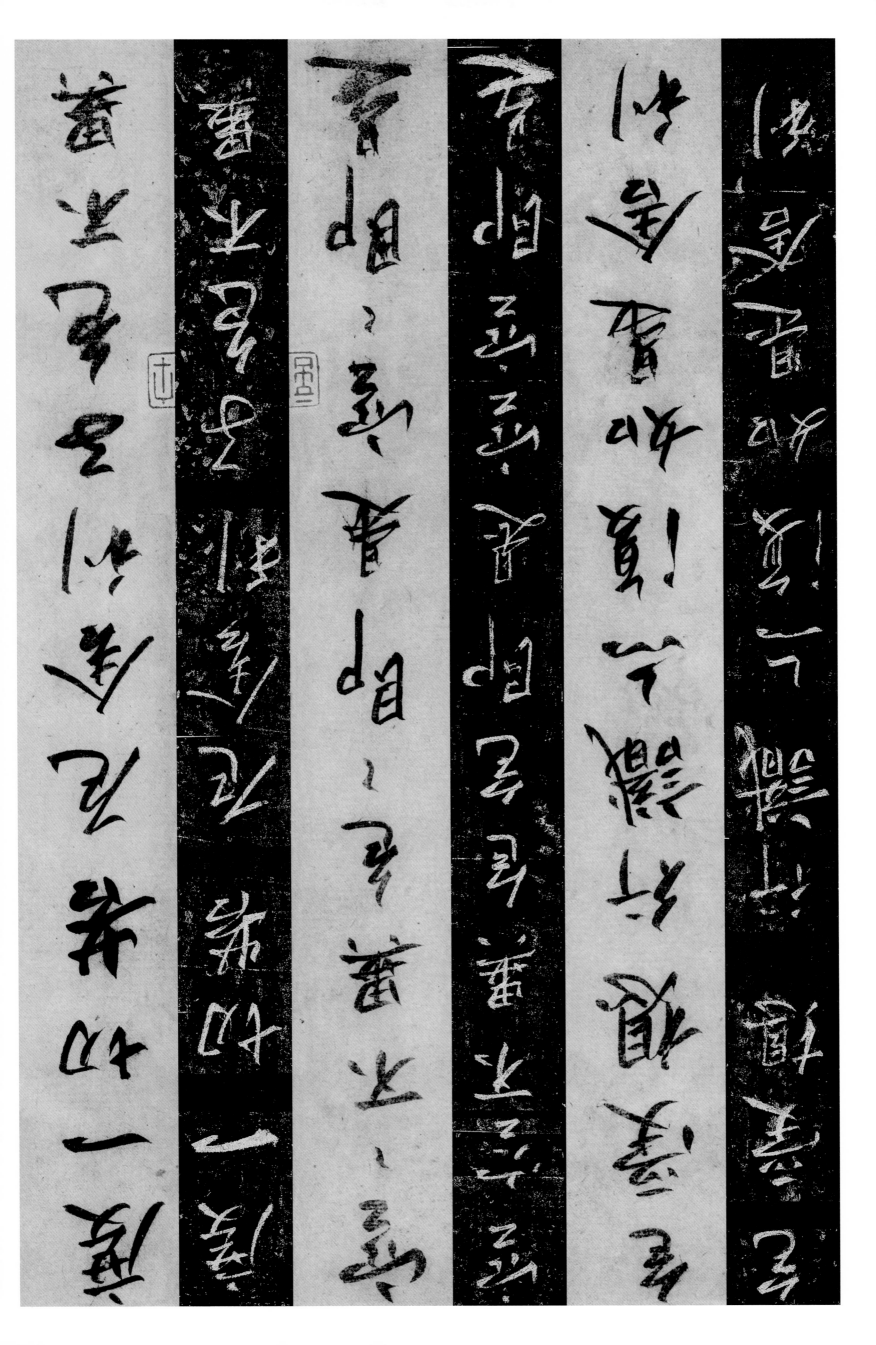

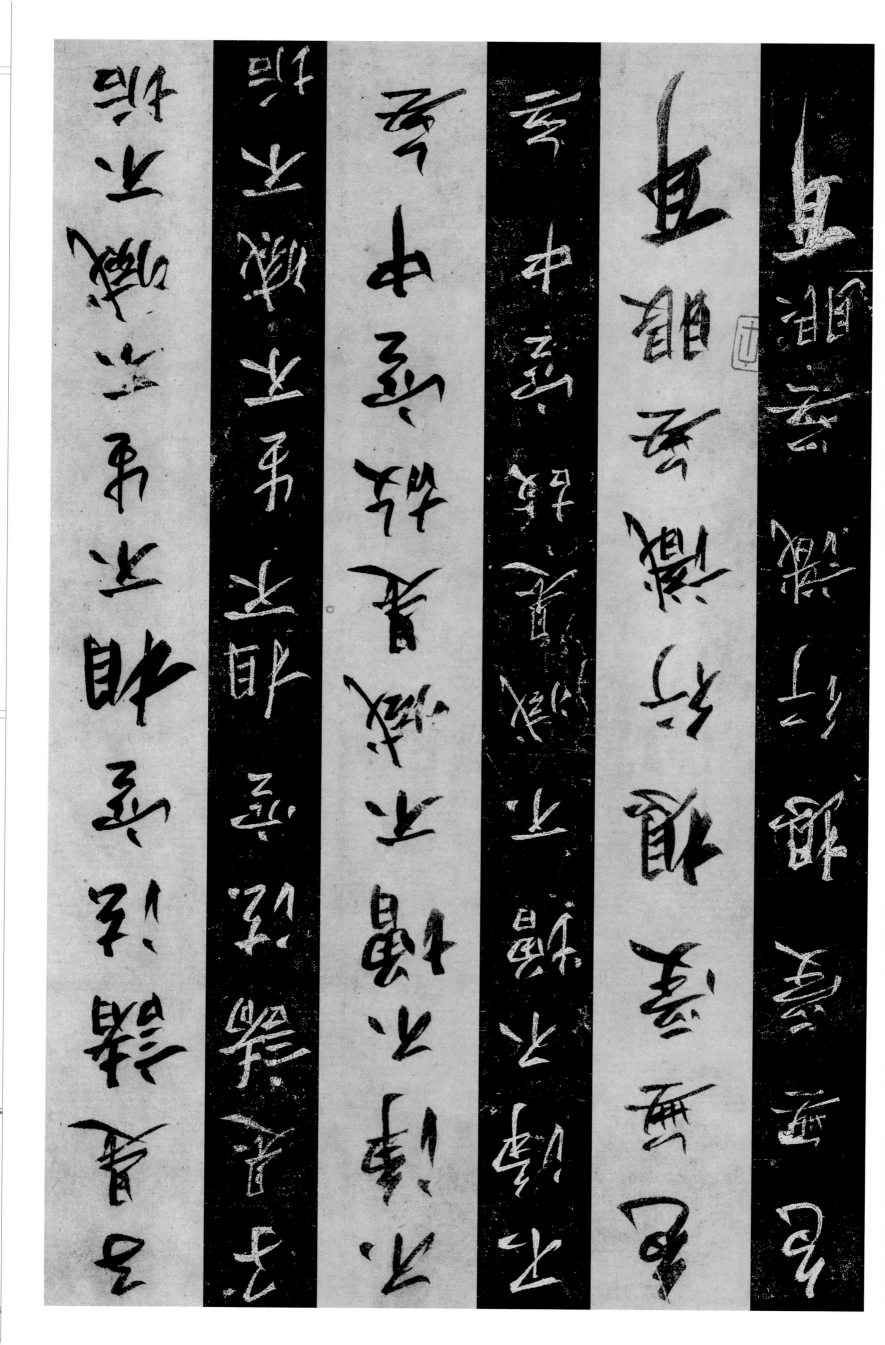

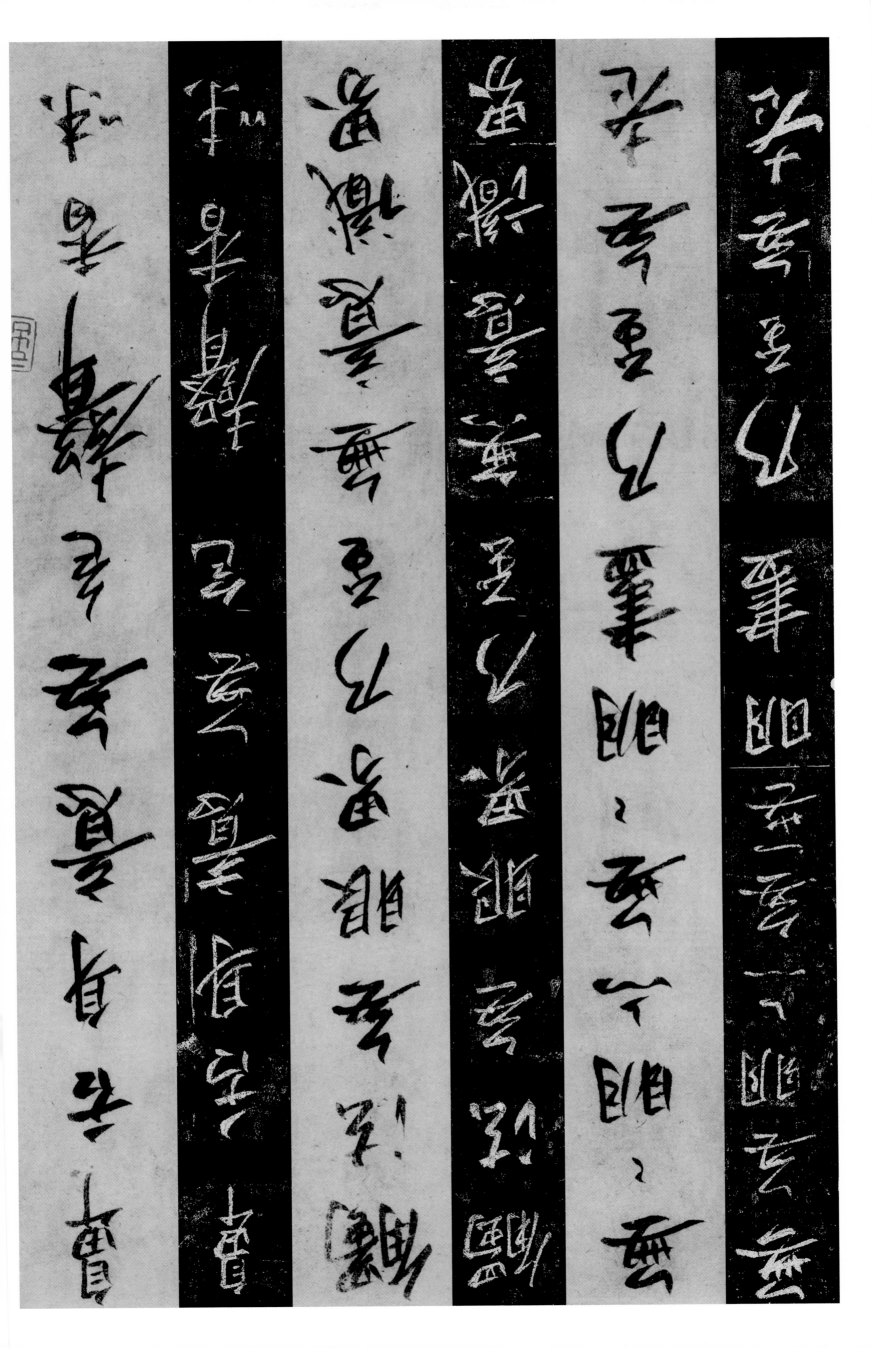

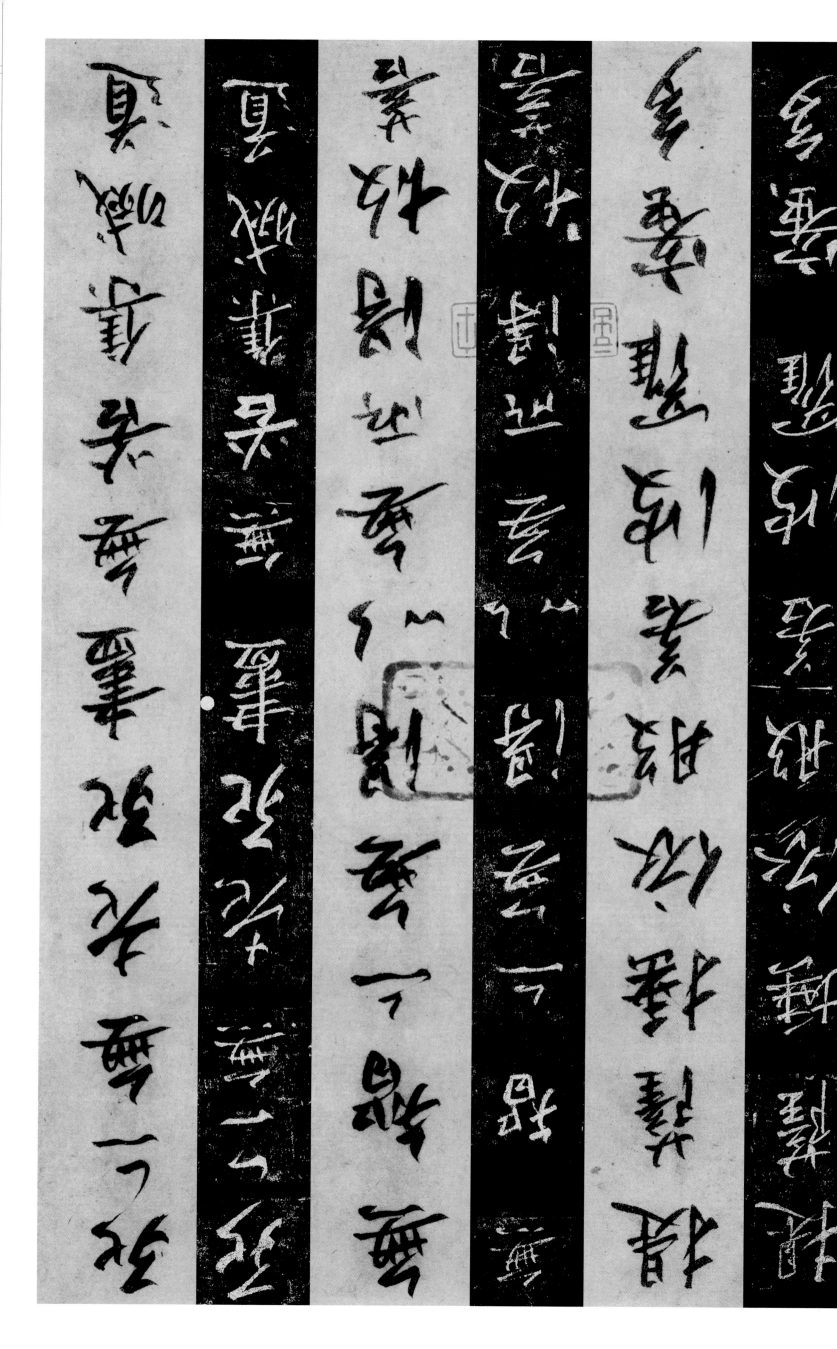

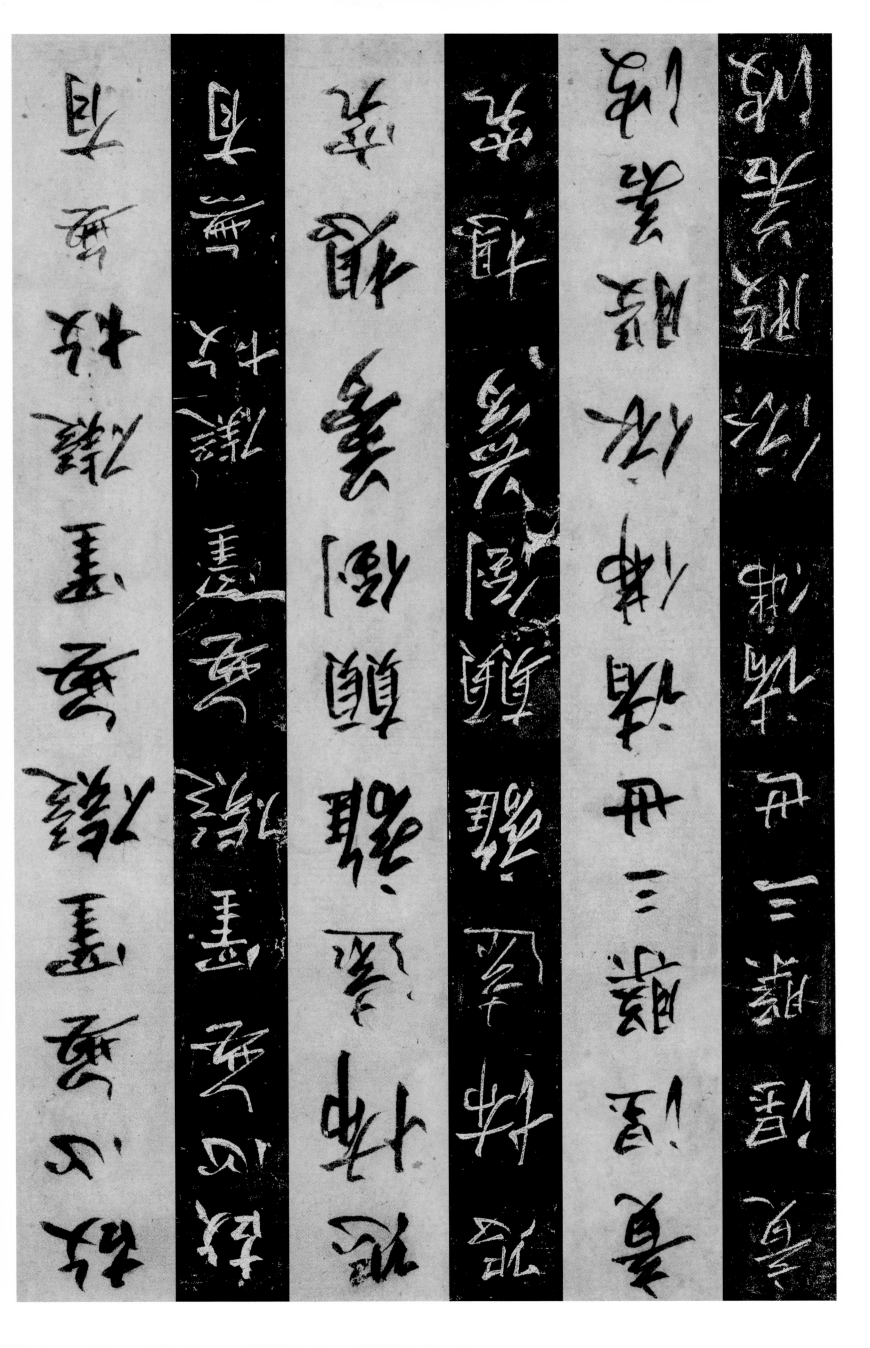

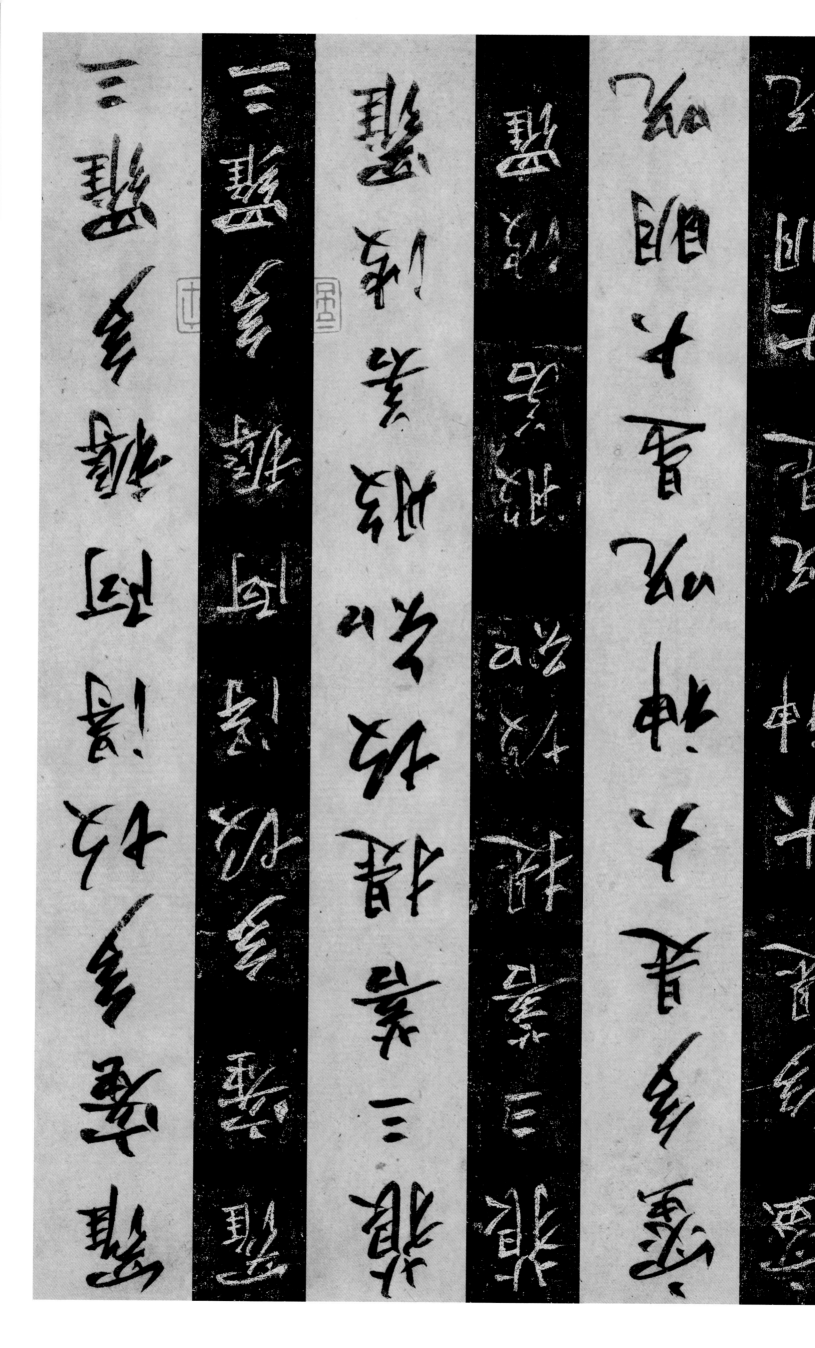

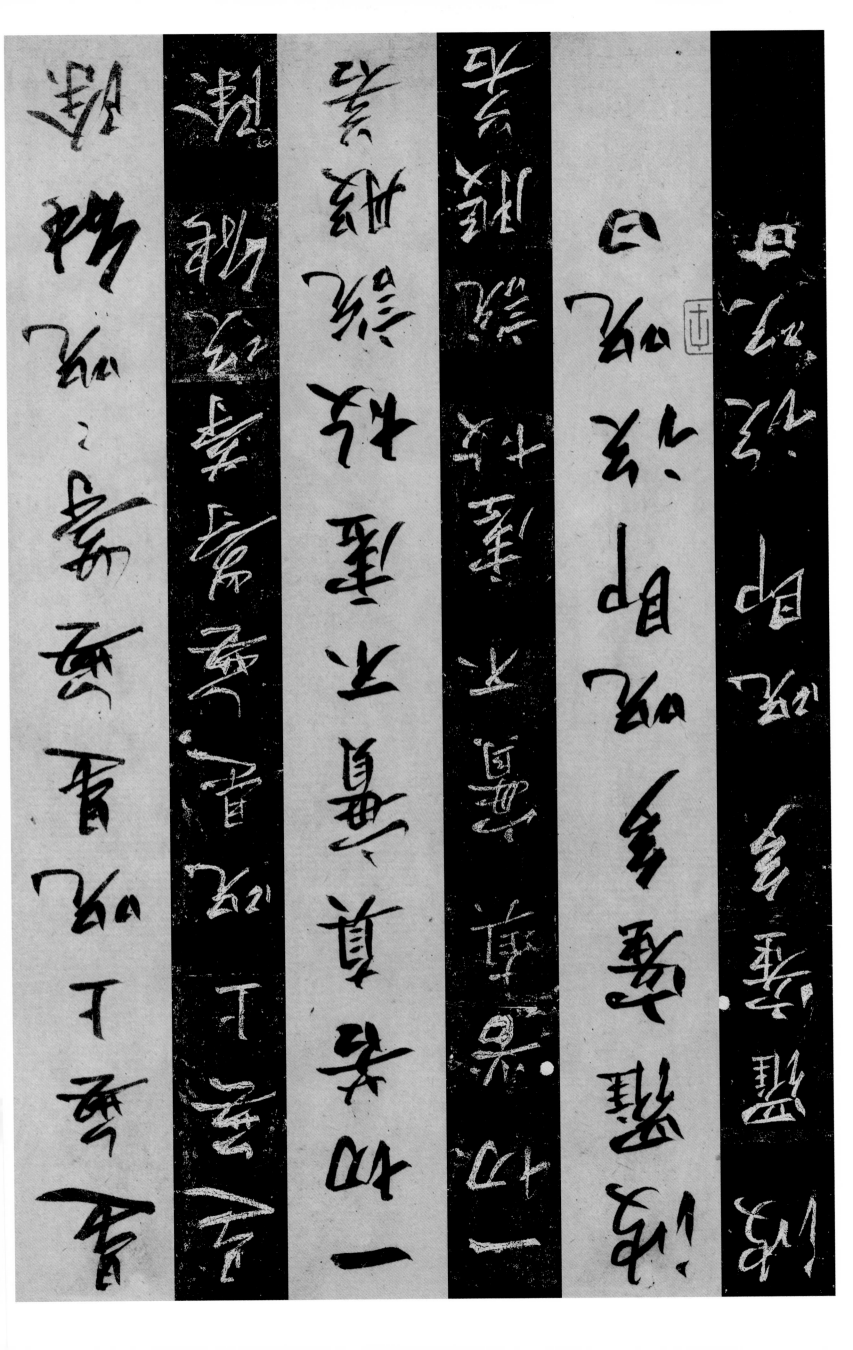

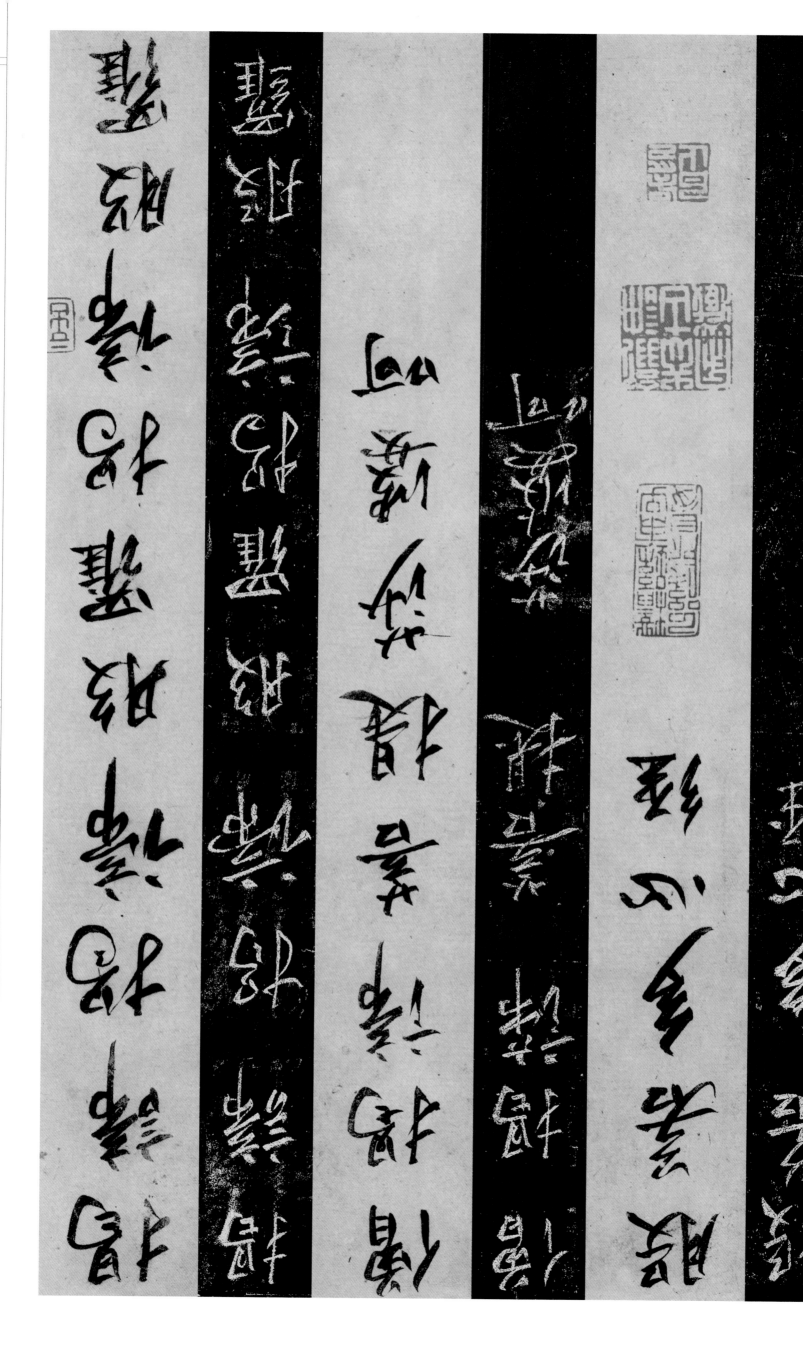

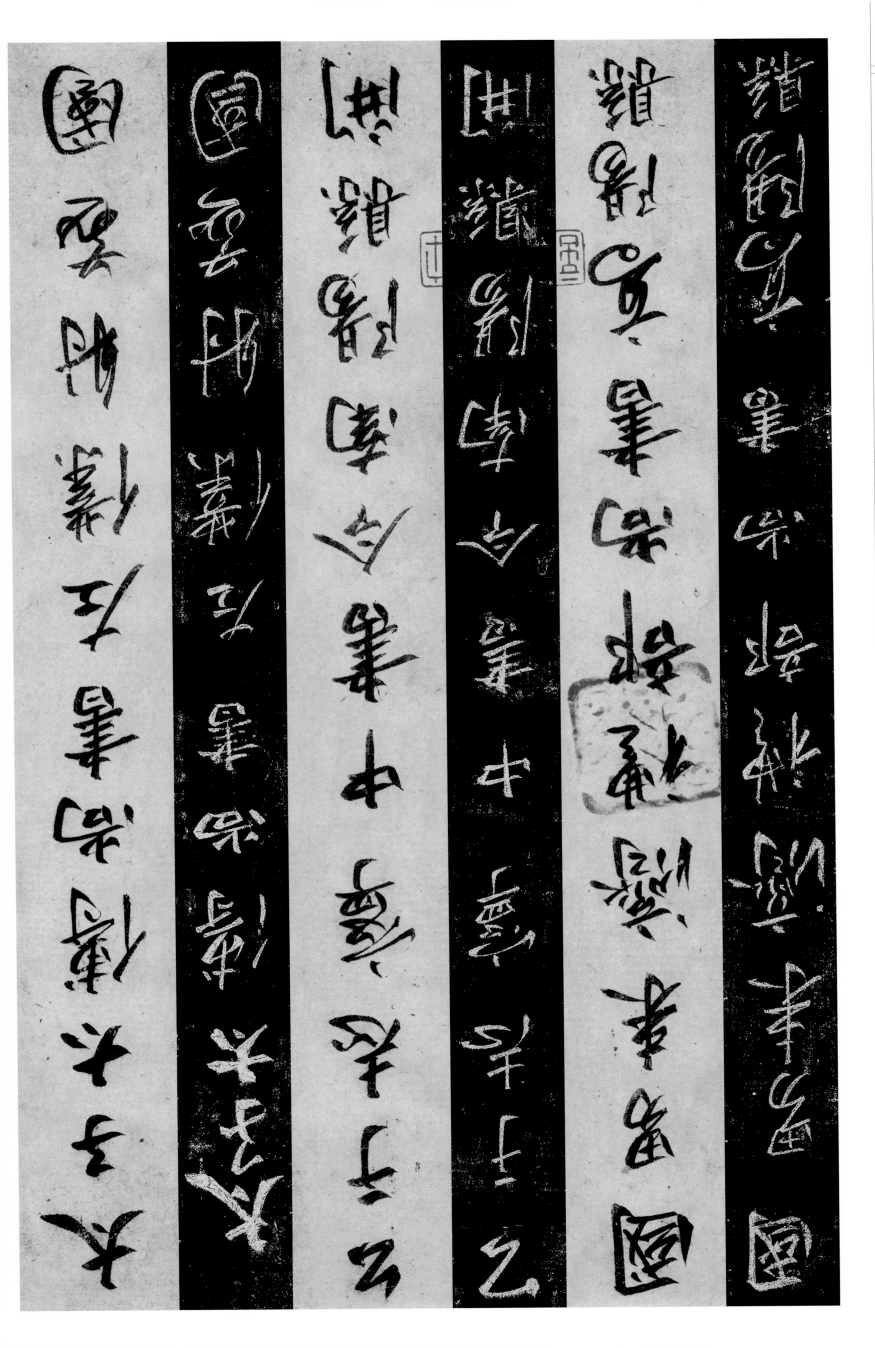

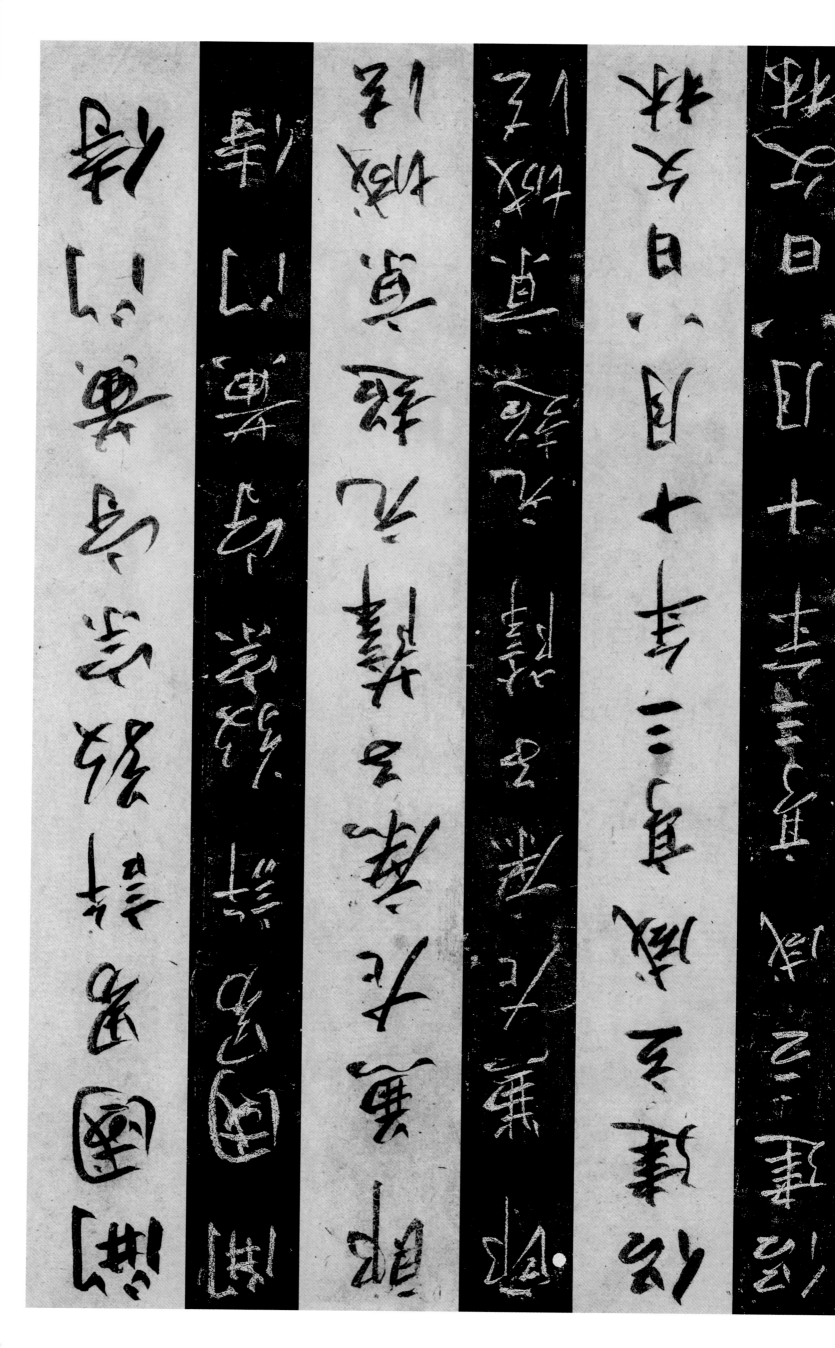

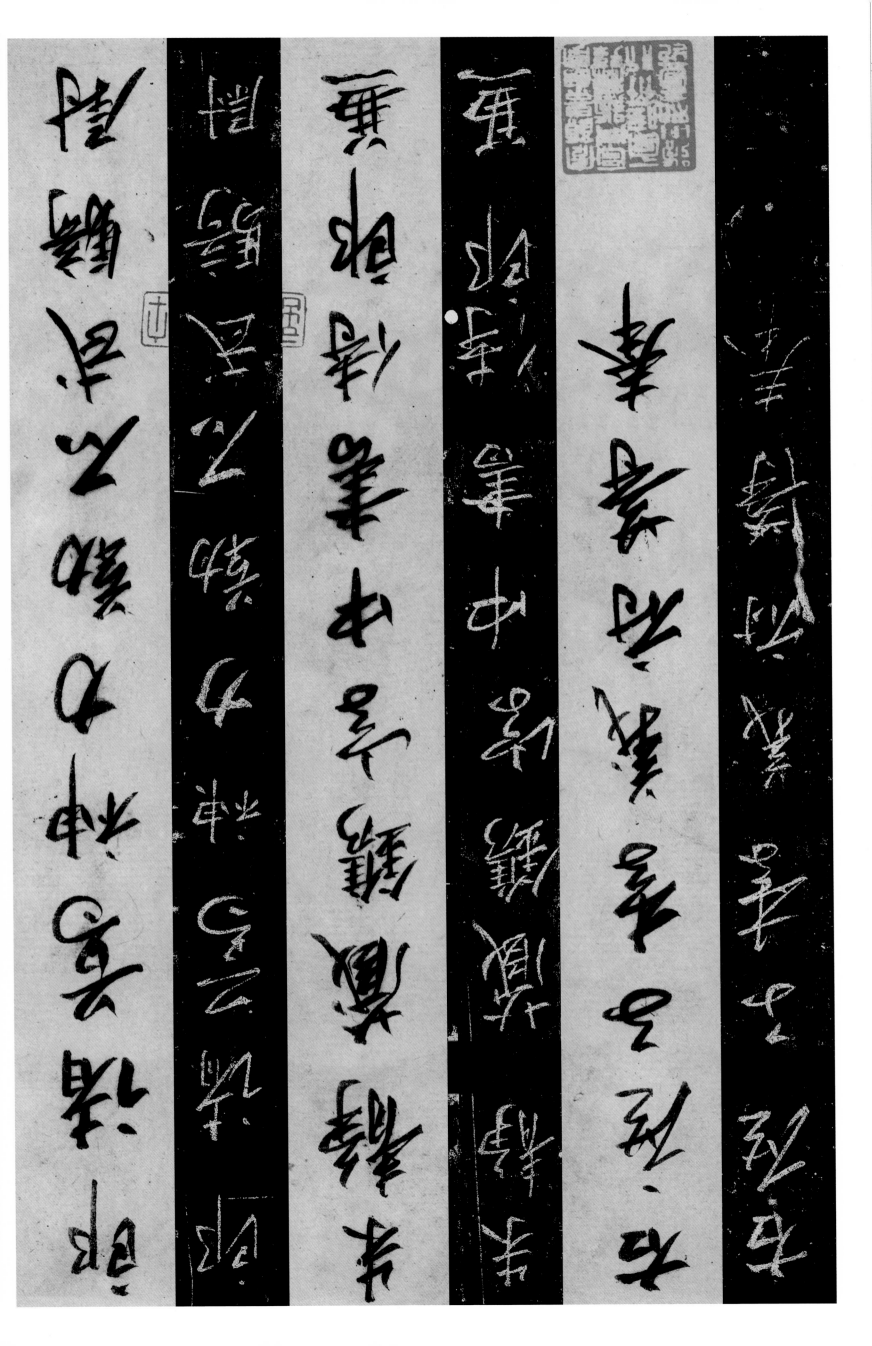

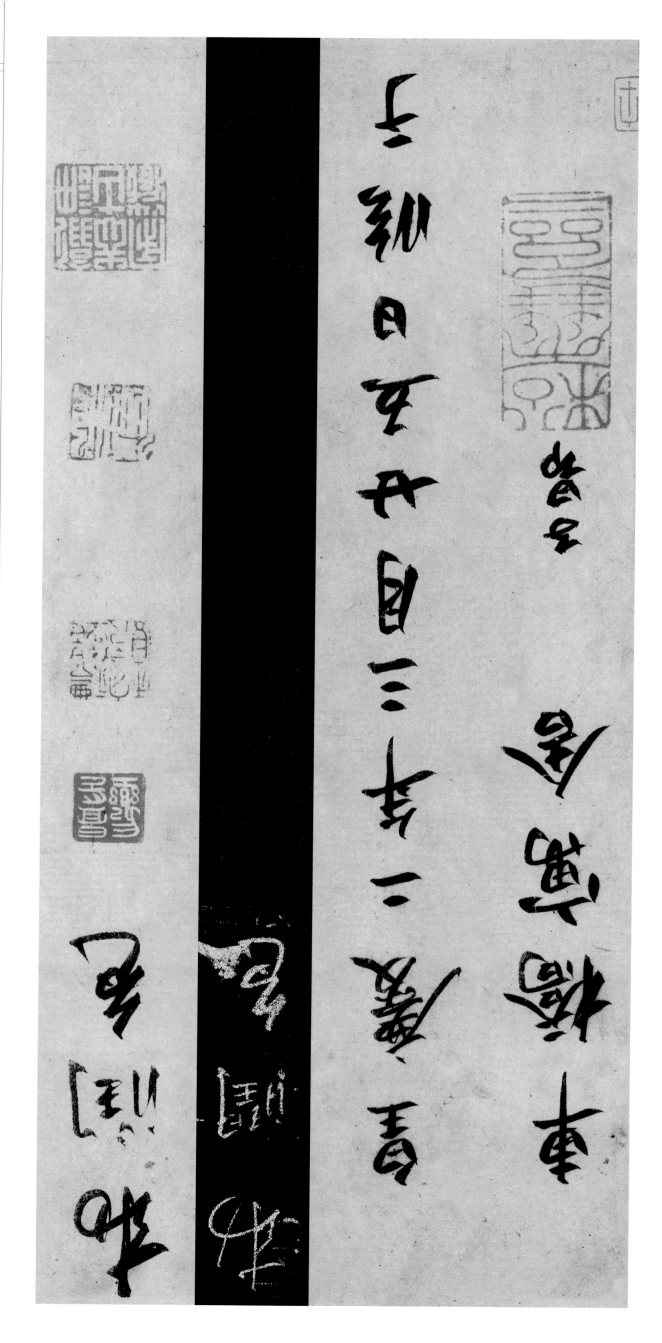